U0100114

親子手作系列

摺出童樂

于浣君 著

與爸媽一起玩那些年的摺紙

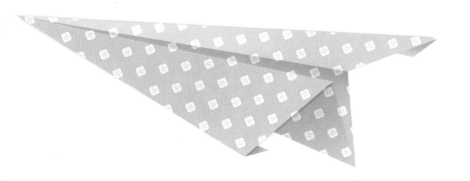

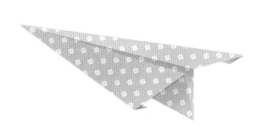

摺出童樂—與爸媽一起玩那些年的摺紙

作者
于浣君

編輯
陳盈慧

攝影
許錦輝

美術設計
Charlotte Chau, Kit

排版
Sonia Ho

出版者
萬里機構・得利書局
香港鰂魚涌英皇道1065號東達中心1305室
電話：2564 7511
傳真：2565 5539
電郵：info@wanlibk.com
網址：http://www.wanlibk.com
　　　http://www.facebook.com/wanlibk

發行者
香港聯合書刊物流有限公司
香港新界大埔汀麗路36號
中華商務印刷大廈3字樓
電話：2150 2100
傳真：2407 3062
電郵：info@suplogistics.com.hk

承印者
美雅印刷製本有限公司

出版日期
二零一六年七月第一次印刷

萬里機構　　萬里 Facebook　　萬里 Instagram

自序

　　每個年代都有屬於那個年代的小玩意，只要提起小時候玩甚麼，大致已可以猜到是七十、八十還是九十後。然而有些玩意卻可以跨越時空、歷久不衰，摺紙遊戲便是其中之一，不論甚麼後、不論甚麼性別，都一定有玩過，只是摺的方法或物件有所區別而已。

　　記得自己童年時，家中經濟條件不是很好，父母從不買玩具給我和姐姐。雖然沒有玩具，但我們倒也懂得開心自娛，隨手拿張紙便可以玩半天，或許是因為這緣故，從小便與紙建立了感情，至今對摺紙及各種紙藝仍抱持熱誠，因為在紙的世界裏，我們既可以時光倒流，摺一款兒時玩的紙飛機、包一束紙百合；又能發揮創意，尋找無限的可能及變化，把摺完的東西再應用到其他地方。

　　摺紙為我的童年甚至青少年時期帶來不同的樂趣，童年時摺紙純粹是為了玩樂、打發時間。而青少年時摺紙卻是更有目的及功能，例如摺一瓶幸運星送給朋友，摺一顆心送給心上人。摺紙已不僅只是一種遊戲，而是一份禮物、一份心思。在我們不同的階段，摺紙會以不同角色或功用出現在我們生活中。各位爸爸媽媽，雖然現在的你已不再是小孩，但你仍可繼續與摺紙保持緊密關係，例如是把摺紙作為一種教材，教導小朋友一起摺；你亦可視摺紙為一項親子活動，拉近親子的關係。你更可與子女一同分享自己兒時摺的物件，讓他們更了解你們的童年。

　　不管你玩摺紙出於甚麼目的，我也深信，當你的手指遊走於紙張中時，你一定會想起那些年自己玩過的摺紙。

<div style="text-align: right">于浣君</div>

目錄

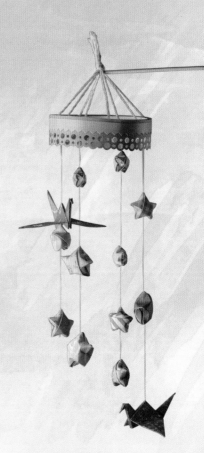

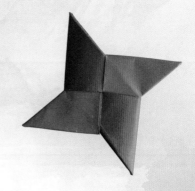

第三章
女孩篇——摺出裝飾品

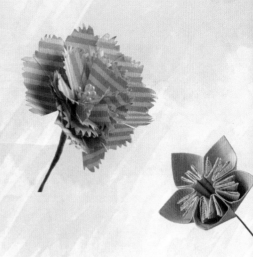

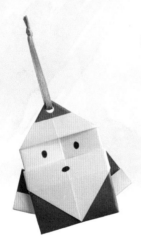

第四章
節日篇——摺出好氣氛

第五章
故事篇——摺出親子時光

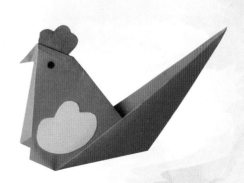

第一章

摺紙的基本知識

動手摺紙前，先學一下基本功和
認識要準備的工具吧！

基礎技巧介紹

摺紙其實並不難，最重要的是懂得看步驟圖。事實上不管摺甚麼，很多摺紙的基本摺法是一樣，或是大同小異的，只要學會如何解構步驟圖的指示，便可掌握基本的摺法及技巧，輕鬆摺出各款摺紙。以下便為大家示範一些最基本的摺紙技巧。

山摺
沿虛線向外摺。

谷摺
沿虛線向內摺。

對摺，摺出摺痕
兩個對角沿中線對摺並打開，摺出摺痕。

留下摺痕

捲摺

縮摺

翻到背面

翻摺

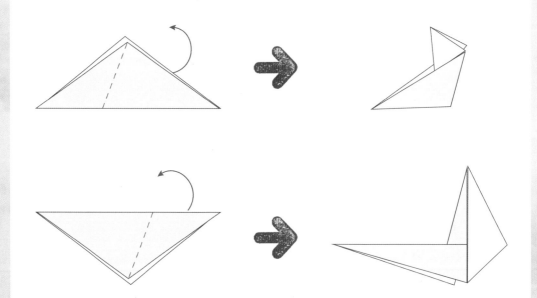

🎁 三角 ➜ 四角

🎁 1. 取一張正方形紙
沿對角對摺。

🎁 2. 左右對摺。

🎁 3. 左側從中間撐開壓摺。

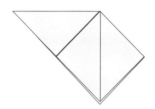

🎁 4. 後片相同做法。

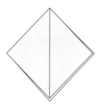

🎁 5. 完成。

🎁 四角 ➜ 三角

🎁 1. 取一張正方形紙
沿對角對摺。

🎁 2. 再對摺。

🎁 3. 前片打開。

🎁 4. 壓摺成三角形。

🎁 5. 翻到反面，重複步驟3。

摺紙的材料及工具

摺紙是一種經濟簡單的玩具，在日常生活中，有很多「材料」都可以使用，例如報紙、雜誌、宣傳單張、舊年曆等，隨手拿張紙便可以玩，既環保，又實惠！

如果想摺出來的物件更有趣更好看，可以購買一些專門用來摺紙的紙，例如是有顏色、有花紋或雙面都有圖案的。

紙張及紙質選擇

紙張是一種可塑性非常高的材料，除了可以用作媒介，例如在紙上作畫、拓印等，還可以直接以紙為材做創作，利用捲、撕、切、刻、雕、剪、壓、摺、揉、編、拼貼、轉印等不同技巧，呈現紙張獨有的魅力。而摺紙則主要會運用到摺、剪、壓的技巧。

每種紙都有不同的特性，適合不同用途，若能多加了解，創作的時候就會事半功倍了！

◇ 普通的摺紙專用紙

用較厚的紙摺紙，會更容易體現物件的本質，或更好地呈現它的形態。

例如小籃子（P.98），如果選用太薄的紙，籃身不夠挺，放入物品時力度不足，就會很容易爛。

　　相反，有些摺紙則需要較薄的紙才更容易摺，例如步驟較多、或者同一位置需反復多次摺疊的，都適宜用較薄的紙，因為太厚無法反復摺疊。

　　另外，也需要考慮摺紙的運用，例如紙陀螺（P.42），如果紙太厚，便會增加重量，減低速度，轉動時會變慢，持久力也會減少。

　　紙的厚薄，可從它的磅數得知，磅數愈大，紙張愈厚。每款紙的包裝上都有標示磅數，一般的摺紙專用紙介乎60至80磅，較厚的一般介乎120至200磅，超過200磅的便不適合用來摺紙了。在一般文具店就可買到。

◇ 花紋紙

　　市面上有很多有花紋或圖案的紙張，當中以日式圖案最為普遍。用這些花紋紙來摺紙，就可以增加作品的可觀性了！

　　有些紙是雙面都有圖案的，適合用來摺一些底面都會外露的物件，例如小籃子（P.98）、手袋（P.104）、燈籠（P.112）等。

　　普通的可在普通文具店買到，想要更多選擇，就要到手作材料專門店。

🐝 其他材料

想把摺出來的物件應用在其他地方，就需要一些簡單材料作輔助，這些材料非常常見，在一般文具店也可買到。

◇ 繩

◇ 鐵線

◇ 絲帶

◇ 裝飾
（花紋卡、祝福字句卡、貼紙等）

◇ 手工花心

🎁 工具

　　工具方面也非常簡單，只要有一雙手就可以了！不過，正所謂「工欲善其事，必先利其器」，如果想讓摺紙變得更輕鬆方便，也可利用以下工具作輔助。

◇ 牛骨刀：用以加強摺痕。有些位置因反復摺疊多次，已很難用手壓，用牛骨刀便可省力很多。有些也因為紙張太薄，一不小心就會把紙刮破手，用牛骨刀可減輕受傷機會。

◇ 剪刀：摺紙不常用到剪刀，但有些地方，例如裙子的領口，摺好後需要用剪刀修整，裙子外形才會更好看。

◇ 錐子：用來穿孔，但錐子很尖，有機會被刺傷，家長必須陪同子女使用。

◇ 雙面膠紙或膠水：用作黏貼，但雙面膠紙更方便及容易使用，不會像膠水般弄濕紙張而令紙變彎曲。可在文具店買到。

◇ 保利龍膠：也是用作黏貼，黏力較強，多用於黏貼厚重東西，例如木材、金屬類等或立體的東西。可在美術用品或手作材料專賣店買到。

小朋友學摺紙的好處

　　地鐵內、餐廳裏，隨處可見小朋友「專心」地玩智能電話或平板電腦。在電子化的年代，很多兒童從小便接觸電子產品，以致專注力下降。美國兒科醫學會的專家亦指出，經常使用電子產品，對眼睛、大腦、情緒及思維發展都有不良影響。

　　那麼如何訓練兒童的腦部發展呢？其實家長可以從日常生活中着手，通過摺紙遊戲訓練兒童手部動作，手的活動對腦細胞成長有着重要的促進作用。蘇聯著名教育家蘇霍姆林斯基曾說過：「兒童的智慧在他們的手指尖上。」

增強專注力

　　摺紙可以加強兒童的專注力及耐性，從小啟發他們的創作潛力。兒童在摺紙過程中需要看摺紙圖示並思考每個步驟的做法，訓練他們的次序感，一步跟一步不可心急。而且摺紙是一項很細緻的活動，必須準確觀察每個步驟，再按部就班有順序地進行，否則便無法完成。

經濟易學

　　另外，兒童的玩具隨着年齡增長需要不斷更新，家長常常花費不少金錢買玩具，然而摺紙可謂是最經濟的玩具，只需要一張紙便可以，家長可以隨着兒童年齡的增長教他們摺不同程度的摺紙。

電子產品的替代品

摺紙更是電子產品的替代品，特別是在餐廳用餐時，小朋友總是缺乏耐性坐不定，這時便可以隨手拿起餐紙玩摺紙，不需要畫筆或其他道具就可以打發時間，讓他們安坐下來。

特別的親子活動

摺紙除了有助兒童自身發展外，更是一項非常好的親子活動。特別是年紀較小的兒童，還未能完全懂得看摺紙教學圖，父母可從旁提點、適當地給予引導或提示，使小朋友可以順利完成作品，增加他們的成功感。父母亦可從中觀察子女的表現，了解他們的弱點，日後可針對弱點加以強化。

其次是完成作品後，可以與子女一同利用已摺好的物品玩遊戲、講故事等，增加彼此互動機會。同時亦可啟發兒童思考，讓他們明白物件的多樣性，除了可以享受摺紙帶來的愉快過程及滿足感外，摺完的成品亦可以有其他用途，只要動腦筋想一想，便可賦予作品第二生命。

當然摺紙的優點遠不止此，大家快點動手，一起發掘摺紙的更多樂趣及優點吧！

第二章

男孩篇－摺出小玩意

男孩子總比女孩子好動，所以玩的玩具
一般都以動態的為主，例如車、飛機、
陀螺、飛鏢等。所以男孩篇的摺紙，就
教大家做一些互動性較強的物品，摺完
便是一件現成的玩具，摺得又玩得！

紙飛機

相信所有男生，不論甚麼年代都曾摺過紙飛機，也玩過放紙飛機！紙飛機的摺法可以有很多種，只要隨便拿起一張紙，不論尺寸大小、紙質厚薄，男生們總是三兩下工夫便可摺好一架紙飛機，款式各異、形狀不一，然後向着高處振臂一揮，飛機或高或低、或遠或近地翱翔空中。以下三種摺法，你們又知道嗎？

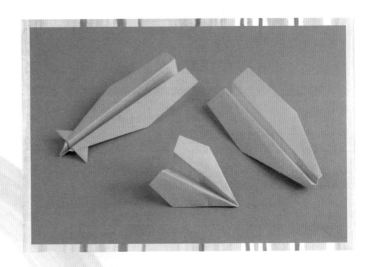

➜ 飛機一號

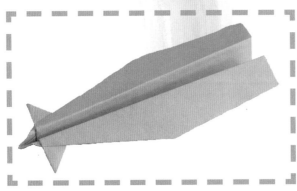

材料
長方形紙 1 張

做法 STEPS

1. 長方形紙對摺後打開。

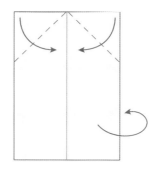

2. 頂部兩角沿虛線向中間摺疊，翻至背面。

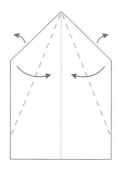

3. 沿虛線向內摺疊。兩角向上打開，形成一個菱形。

4. 沿虛線向下摺疊。

5. 沿虛線向外摺疊。

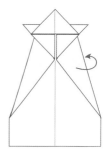

6. 取中間線向後對摺。

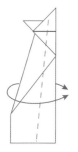

7. 兩邊沿虛線向內摺疊。

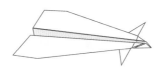

8. 完成。

飛機二號

材料
長方形紙 1 張

做 法 STEPS

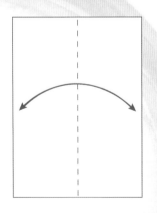

1. 長方形紙對摺後打開。

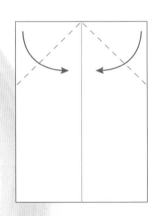

2. 頂部兩角沿虛線向中間摺疊。

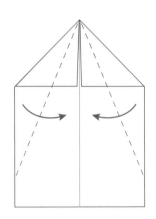

3. 兩邊沿虛線向中間摺疊。

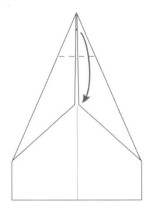

🌱 4. 頂部沿虛線向下
　　摺疊。

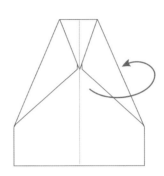

🌱 5. 取中間線向後對
　　摺。

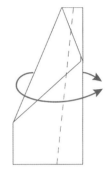

🌱 6. 兩邊沿虛線向內
　　摺疊。

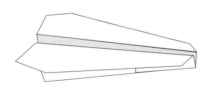

🌱 7. 完成。

飛機三號

材料
長方形紙 1 張

做 法 STEPS

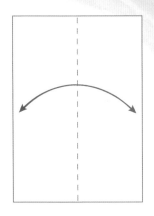

1. 長方形紙對摺後
打開。

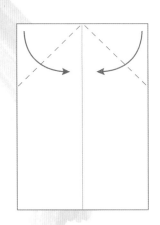

2. 頂部兩角沿虛線
向中間摺疊。

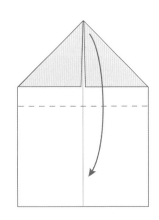

3. 頂部沿虛線向下
摺疊。

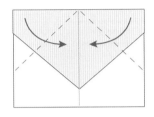 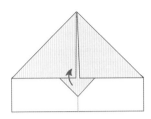 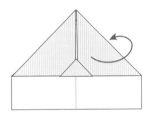

4. 兩角沿虛線向內摺疊。

5. 三角形位向上摺疊。

6. 取中間線向後對摺。

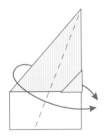 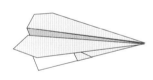

7. 兩邊沿虛線向內摺疊。

8. 完成。

摺紙這樣玩 ---------

親子飛行大賽

摺完飛機，就是放飛機的時候了！

🖤 玩法

用拇指和食指掐着飛機中間位置，機頭向前，手臂用力向前伸，最後把手指鬆開，將飛機向前推送。

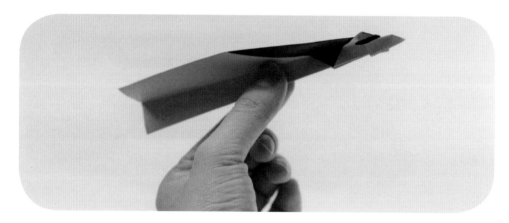

跟父母一人摺一架紙飛機，在家中或到附近公園舉行親子飛行大賽，比併誰的飛機飛得最遠或飛得最高！又或者各自摺出不同款式的飛機，比較一下哪一款的飛行效果最好吧！

摺紙小秘訣

💡 跟父母或朋友一起放飛機，其他人的飛機好像飛得特別遠！為甚麼自己的飛機永遠都飛不高、飛不遠？只要學會以下兩個小秘訣，你摺出來的飛機一樣可以翱翔天空，勝出每場飛機比賽！

1 注意保持左右兩邊的機翼對稱。

2. 把翼面上有重疊的紙張部分用膠紙貼緊，減少飛機在空中滑翔時的阻力。

摺紙問答題

飛機是誰發明的？

普遍人都認為，人類歷史上最早發明飛機的，是美國的萊特兄弟。1903 年 12 月 17 日，他們在美國北卡羅來納州的空曠沙灘上試飛成功，人類在天空翱翔的新時代就這樣開始了！

摺出小變化⋯飛機書籤⋯⋯⋯

飛機除了在天空遨遊外，還可以停泊於你的書本中！甚麼意思？就是用摺好的紙飛機做一張立體書籤，把書籤插在書本中時，就像一架飛機停泊在書中，非常有趣！

做法 STEPS

材料
摺好的飛機 1 架
長條紙 1 張

1. 在長條紙頂部兩面貼上雙面膠紙或塗上膠水。

2. 貼在飛機底部的開合位。

3. 完成。

會跳的青蛙

猶記得小學時，男同學在小息時總喜歡圍在一起，用粉筆在地上畫幾條直線，準備青蛙跳遠大賽。他們將摺好的青蛙排成一線，其中一人一聲令下，各人手指輕輕一按，一隻隻紙青蛙活蹦亂跳地向前衝，男生們還「呱呱呱」地裝青蛙叫，場面有趣又好玩！

→ 青蛙

 材料
正方形紙 1 張

做 法 STEPS

🎁 1. 正方形紙對摺後打開。

🎁 2. 再對摺，形成十字摺痕。

🎁 3. 沿虛線對摺。

 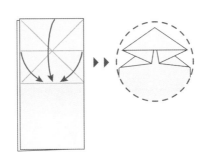 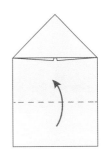

🎁 4. 沿虛線兩邊斜角
對摺。

🎁 5. 沿虛線壓摺成三
角形。

🎁 6. 下半部向上對摺。

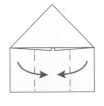 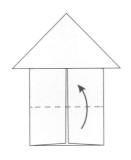

🎁 7. 兩邊沿虛線向中
間摺疊。

🎁 8. 下半部向上對摺。

🎁 9. 兩邊角向下摺疊
後打開。

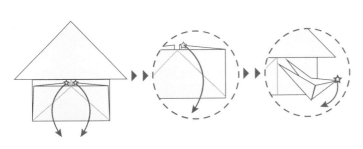

🎁 10. 角位向下壓摺。

🎁 11. 沿虛線向上摺
疊。

🪴 12. 沿虛線向上對摺。　🪴 13. 沿虛線向下摺疊。　🪴 14. 翻至正面。

🪴 15. 完成。

摺紙問答題

青蛙是由甚麼變成的？

真正的青蛙當然不是用紙摺成的啦！青蛙是兩棲類動物，既能在水中生活，又能在陸地上生活。青蛙小時候的外形長得像魚，叫做蝌蚪，之後會慢慢地長出後腿和前腿，尾巴也會漸漸變短，變成幼蛙，長大後便成為我們認識的青蛙。

摺紙這樣玩 ·-----〜〜〜

青蛙跳遠

這隻摺出來的小青蛙，還會跳的呢！大家現在玩的遊戲大多都是電子遊戲，其實不是所有玩具都需要用電的，摺紙遊戲的好處就是方便簡單又容易做，隨時都可以玩。

玩法

在青蛙的屁股位置，用手指輕輕按下去再鬆手，青蛙便會向前跳了。

緊記是按屁股位置，不是按頭喔！

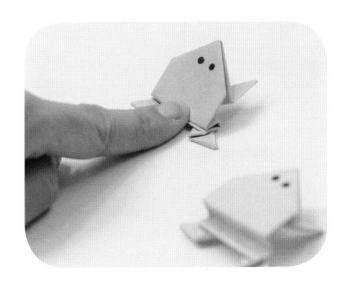

摺紙小秘訣

想青蛙跳得更高更遠，就要多試幾次，慢慢掌握手指的力度和角度。跟着這些小貼士練習，再向你的父母挑戰吧！

1. 想青蛙跳得遠些，手指需要斜一點按下去。
2. 想青蛙跳得高些，手指角度則需要直一點。
3. 把腳的位置摺得厚些，青蛙堅挺些就更容易撐起。

摺出小變化 ┈ 驚喜盒子 ┈┈┈┈

相信很多小朋友都玩過或見過 Jack in the box 魔術盒，其原理就是打開盒子，彈出小丑，為人們帶來驚喜。其實，利用平時不要的包裝盒，例如朱古力盒、飾物盒等，再配合摺好的青蛙或其他小動物，你也可以自己動手做一個！

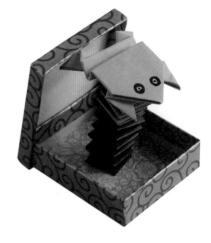

做法 STEPS

材料
摺好的青蛙 1 隻
紙盒 1 個
長紙條 2 條

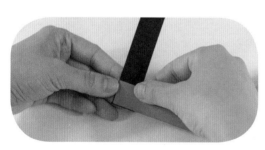

1. 把其中一條長紙條貼在另一條的一端，呈 L 型。

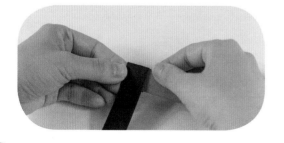

2. 將垂直的一條向下摺疊。

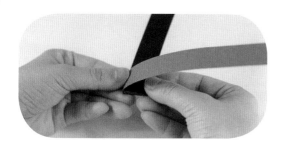

3. 將橫向的一條向內摺疊。重複以上動作，交錯折疊，直至紙條全部摺完，做成紙彈簧。

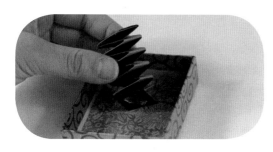

4. 把紙彈簧的一端貼在盒內底部。

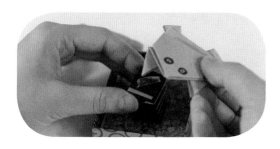

5. 彈簧的另一端貼上青蛙。

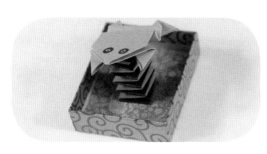

6. 蓋上蓋子，完成。打開蓋子，青蛙就會跳出來了！

小貼士

想彈出來的青蛙彈高一點，可把紙彈簧加長一點。

 # 紙炮仗

「劈里啪啦」——小時候不時在學校聽到此起彼落的炮仗聲，正當好奇哪裏來的炮仗呢？現在還可以放炮仗的嗎？回頭一看，原來是男生們在玩紙炮！他們不停地揮動手臂，手上的紙炮就發出「叭叭」的聲響了。

➔ 紙炮

✍ **材料**
A4 長方形紙 1 張

做法 STEPS

🎁 1. 長方形紙對摺後打開。

🎁 2. 四個角沿中線向內摺。

🎁 3. 向內上下對摺。

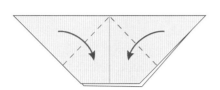
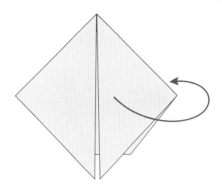

🎁 4. 左右兩邊的角沿中線向內摺。　　🎁 5. 沿中線向外對摺。

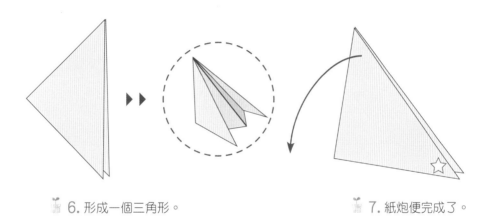

🎁 6. 形成一個三角形。　　🎁 7. 紙炮便完成了。

➤ 雙發炮

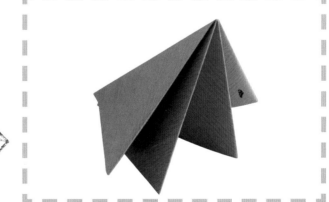

材料
A4 長方形紙 1 張

做法 STEPS

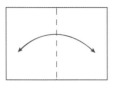

🎁 1. 長方形紙對摺後打開。

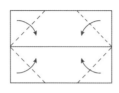

🎁 2. 四個角沿中線向內摺。

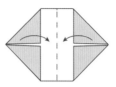

🎁 3. 向內左右對摺。

🎁 4. 沿虛線向內對摺後，打開壓平。

🎁 5. 沿虛線向下摺疊。

🎁 6. 沿箭咀指示位置打開壓平。

🎁 7. 沿虛線向上摺疊。

🎁 8. 沿虛線向下對摺，完成。

🎁 9. 完成後，抓緊圖中星星位置，用力往下甩，就可以發出雙炮了。

摺紙這樣玩 ---------

放紙炮仗

別看這兩款摺紙只是一張紙，既然叫做「炮」，只要懂得技巧，就能像大炮一樣發出響聲！

🐨 玩法

抓緊兩個尖角，用力向下甩。

很像燒炮仗對吧？但炮仗燒光就玩完了，一個紙炮卻可重複玩很多次。雙發炮的威力還會更強呢！

以前的人在新年時會放炮仗，但在香港燃放煙火和炮仗都是禁止的，小朋友可以改甩紙炮，跟爸爸媽媽一起增加節日氣氛！

摺紙小秘訣

💡 甩紙炮時發現沒有聲音的話，通常都是因為用的紙張太厚了，太厚的紙會甩不開，最好的紙材是報紙或雜誌紙。但大家記得千萬不要在上課時玩喔！

摺紙問答題

紙炮為何會發出聲音？

當我們抓緊紙炮的兩個尖角用力向下甩時，摺在裏面的紙會彈出來，令空氣突然震動，從而發出強而有力的音波，音波衝過空氣，傳到人的耳朵，我們就會聽到響聲了。

東南西北

小時候我們用一張紙一枝筆，就能做玩具玩，「東南西北」就是其中一種。把「東南西北」套在手上，一開一合地數着，打開一看，是「西5」！裏面寫着「原地跳10下」，輸的人就要跟着做了！「東南西北」可說是我們童年時最簡單的預測小遊戲呢！

➜ 東南西北

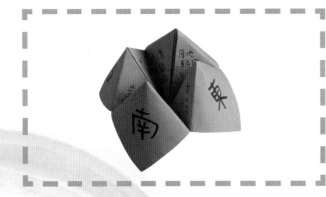

🖎 **材料**
正方形紙 1 張

做 法 STEPS

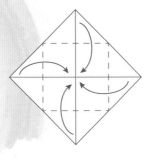

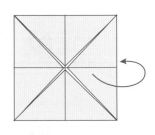

🌱 1. 正方形紙沿對角線對摺後打開。

🌱 2. 將四個角摺向中心。

🌱 3. 翻至背面。

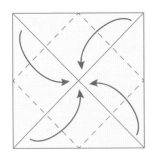

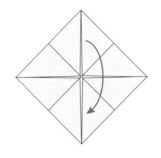

小貼士

💡 用來摺東南西北的紙不宜太小，否則摺完後就無法把手指套進去了。

🎁 4. 再將四個角摺向中心。 🎁 5. 沿虛線斜角對摺。

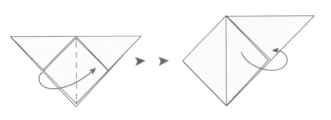

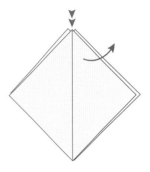

🎁 6. 兩角向中間壓摺成正方形。

🎁 7. 整理四邊的正方形，撐開外層，完成。

摺紙問答題

如何分辨東南西北的方向？

那真正的東、南、西、北四個方位要如何方辨呢？只要記着口號「上北、下南、左西、右東」，隨意找到一個方向，便可得知其他。例如：早上起牀面向太陽，那前面便是東，後面是西，左邊是北，右邊是南。

還有一個有趣的小知識，中國的傳統房屋和廟宇的門，一般都是向南邊開的呢！

摺紙這樣玩 ∼--------∼

東南西北，看看誰要……

記得曾有小朋友問我：「有了東南西北，就不用指南針了吧？」哈哈，東南西北的名字雖然帶有方向，但只是這個摺紙遊戲的名稱，並沒有指示方向的功能呢！那東南西北是怎麼玩的呢？

控制東南西北的方法：把雙手拇指和食指套入東南西北的底部，然後就可以用 4 隻手指，上下左右地開合。

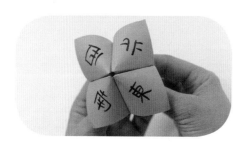
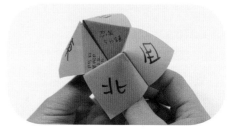
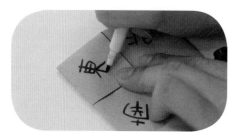

🐨 玩法

🌱 1. 先在表面寫上 4 個方位，內層則寫上不同的小獎勵或懲罰，例如是「唱一首你喜歡的歌」。

🌱 2. 由一人控制東南西北，其他人猜包剪揼，輸了的人說出一個方位及數字。

🌱 3. 例如「南 5」，控制東南西北的人便要把東南西北上下左右地開合 5 下。

🌱 4. 看看「南」內寫了甚麼事情，輸了的人就要照做。

除了懲罰和獎勵遊戲，也可隨個人喜好，寫甚麼內容都可以。

摺出小變化 ···· 糖果籃 ·····

我們玩東南西北，總是把開口位向下，所以看到的方向或形狀都受到限制。其實換個角度，上下反轉，觀察它的形狀，便可發現不同的景象，想到不同的用法！這次就教大家利用四個凹陷位，把它變成盛載糖果或文具的籃子！

做法 STEPS

材料
大正方形紙 1 張
長紙條 1 條

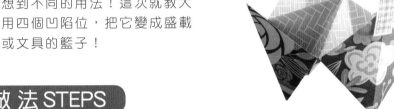

小貼士

宜選用較厚身的紙。

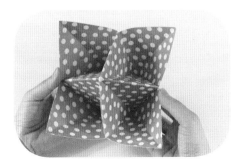

1. 用較大的正方形紙摺 1 個東南西北，開口位向上。

2. 把長紙條隨意貼在東南西北的兩端便完成。

41

轉轉紙陀螺

曾經有一套關於陀螺的動畫，風靡無數男孩。其實，陀螺這玩意早於古代便有，無論是用金屬、竹木或塑膠等材料製成的都有，各式各樣，然而最獨一無二的，一定是自己親手摺的陀螺了！

➜ 陀螺

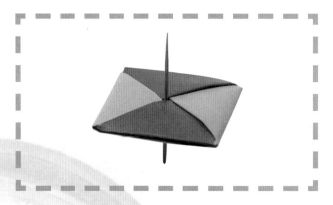

材料

正方形紙 2 張
牙籤 1 枝

做 法 STEPS

1. 分別在 2 張正方形紙約三分之一的位置，沿虛線向內摺疊。

2. 兩角沿虛線向內摺疊。

3. 互相交疊成十字形。

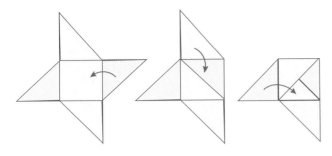 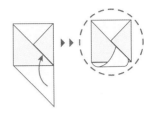

🎁 4. 四角順序互相交疊。　　🎁 5. 把最後的一角插入第一個角內，固定位置。

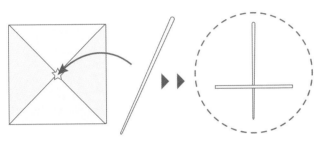 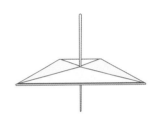

🎁 6. 把一枝牙籤插入中間。　　🎁 7. 完成。

摺紙問答題

陀螺為何可以轉動？

當陀螺受力旋轉，達到平衡狀態時，就能暫時用軸端站立，保持平衡現象。不過，很快就會因為空氣阻力、地面摩擦或陀螺重心等問題影響，使旋轉的力度逐漸減弱，最後就會倒下來了。

摺紙這樣玩 - - - - - - -

旋轉陀螺

這個陀螺跟大家平常玩的玩具陀螺
長得不一樣吧？這個紙陀螺跟外面
的陀螺款式並不同，外表當然有所
不同，但它一樣會轉動的喔！

🍇 玩法

用拇指和食指捏着牙籤的頂部，用
力旋轉。

摺紙小秘訣

💡 如果你試過用不同款式的紙來摺陀螺，應該會發現，選用
的紙如果薄一點，陀螺的重量輕了，轉動時便會輕一些、
快一些。試試做出不同款式的陀螺互相比併一下吧！

摺出小變化 - - - 杯墊 - - - - -

選用大一點的紙來摺陀螺，摺完後用力壓
平表面，還可當成杯墊使用！喜歡的話，
更可在杯墊上畫圖或寫字，創作出屬於自
己的陀螺杯墊。

摺出小變化 ··· 空中旋轉陀螺 ···

除了利用牙籤，還可以利用繩子，做個升級版的「空中旋轉陀螺」。做好後，只要抓着繩子兩端，向同一個方向用力旋轉陀螺，使繩子扭在一起，然後拉直繩子再慢慢放鬆。陀螺旋轉的同時，更會發出嗡嗡的聲音呢！

做法 STEPS

材料
已摺好的陀螺 1 個
長繩 1 條

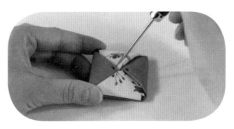

1. 在已摺好的陀螺上打 2 個孔。

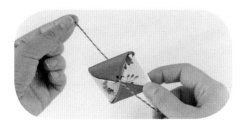

2. 把繩子穿過 2 個孔。

3. 兩端打結便完成。

小貼士

 選用帶有彈性的繩子，效果會更佳。

45

發射紙飛鏢

相信大部分的男生，小時候都幻想過自己是日本忍者，可以隨時隱身，手持飛鏢連環發射。想過一下忍者癮，一點都不難！隨手拿幾張紙，便可製造出獨門「武器」，一嘗當忍者的滋味。

→ 飛鏢

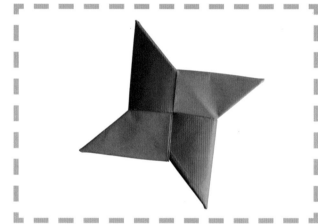

材料

正方形紙 2 張

做法 STEPS

🎁 1. 2 張正方形紙分別
對摺後打開，兩邊再
沿虛線向中間對摺。

🎁 2. 沿中線向內對摺。

🎁 3. 兩角沿虛線向內
摺疊。

🎁 4. 沿虛線上下交錯摺疊。　　　🎁 5. 將2張翻成圖中位置。

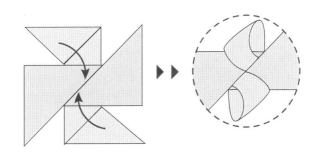

🎁 6. 互相交疊成十字形。　　　🎁 7. 上下兩角分別向內摺，並插入圖示的位置。

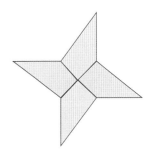

🎁 8. 翻至背面，重複步驟7。　　　🎁 9. 完成。

摺紙這樣玩

親子飛行大賽

放飛鏢沒有特定的玩法，最常見的就是摺 5 至 6 個飛鏢，平放在手掌上，另一隻手橫向地削，飛鏢便會一個個地飛出去。但也不妨利用一些簡單工具，嘗試另一種玩法。

🐨 玩法

利用橡皮筋，把飛鏢放在橡皮筋上，用力向後拉，然後鬆開手，飛鏢可以飛得很遠。

但玩的時候要小心周圍的人，儘量在較空曠的地方才好玩，以免弄傷他人。

摺紙小秘訣

💡 把橡皮筋拉得愈緊，飛標愈向後，就會飛得愈遠。但是要小心，拉得愈緊彈力就愈大，如果彈到手會很痛的啊！

摺紙問答題

飛鏢運動起源於何時？

飛鏢這種運動原來有很久歷史了！早在羅馬帝國時代，駐守不列顛島的軍隊，因為當地經常下雨，不能到戶外活動，就有人把柞樹斬下，再利用其橫切面當箭靶，用手將箭投過去，這就是飛鏢運動最初的樣子了。

摺出小變化 ···· 賀卡裝飾 ·-·-·-·-·

飛標除了用來玩之外，還可
以看成一個幾何圖形，變身
成為裝飾品！小朋友可隨意
運用它的形狀，排列成不同
圖案，例如直線、圓圈、不
規則形狀等。快快動手，
跟爸媽比較誰拼的圖案最有
創意吧！

做法STEPS

材料
已摺好的飛標 3 個
花紋紙 1 張
長方形白卡紙 1 張
裝飾貼紙或配件 隨意

🎁 1. 白卡紙對摺。

🎁 2. 把花紋紙貼在白
　　卡紙上。

🎁 3. 把摺好的飛標並
　　排貼在花紋紙上。

🎁 4. 最後隨個人喜好
　　作裝飾。

🎁 5. 完成。

 # 小紙船

男孩子都總是喜歡交通工具，有的愛車，有的愛飛機，當然少不了喜歡船的人！喜歡船的你，一定要學會摺紙船呢！

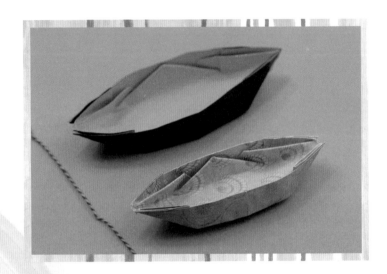

紙船一號

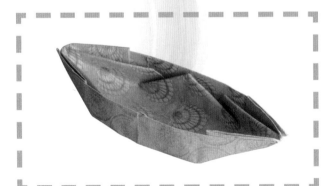

材料
正方形紙 1 張

做法STEPS

1. 正方形紙對摺後打開。再對摺，形成十字摺痕。

2. 沿虛線向內對摺。

3. 四角沿虛線向中間摺疊。

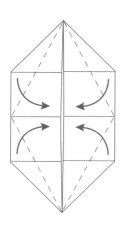

4. 再沿虛線向內摺成三角形。

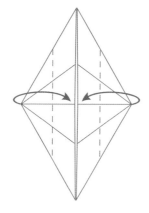

5. 上下兩邊沿虛線向內摺疊。

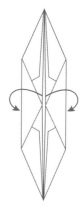

6. 兩邊向外翻，中間慢慢撐開。

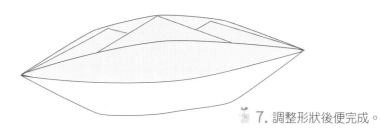

7. 調整形狀後便完成。

➤ 紙船二號

材料
長方形紙 1 張

做 法 STEPS

🎁 1. 長方形紙對摺。

🎁 2. 再對摺後打開。

🎁 3. 兩角沿虛線向中間摺疊。

4. 沿虛線向上對摺，背面同樣做法。

5. 沿虛線向上摺疊，背面同樣做法。

6. 下面打開後壓平。

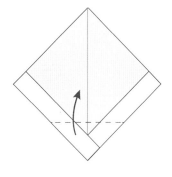

7. 沿虛線向上摺疊，背面同樣做法。

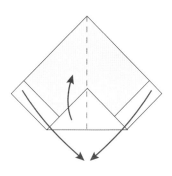

8. 下面撐開後左右壓平。

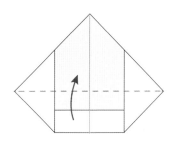

9. 沿虛線向上摺疊，
背面同樣做法。

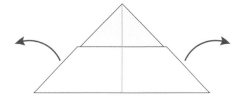

10. 兩邊向外拉。

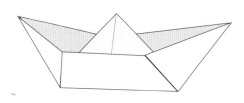

11. 調整形狀後便完成。

摺紙這樣玩 ╴╴╴╴╴╴╴

陸上賽船

用紙摺的船又不能放在水裏玩，哪要怎麼玩呢？我們可以動動腦筋，試試在陸上放船呢！

🐻 玩法

跟父母一人摺一隻船，放在桌上，然後畫一條線作為終點。比賽時不可用手碰，只能用嘴巴吹，用吹出的風把船送到終點，第一個到的便是勝利者。

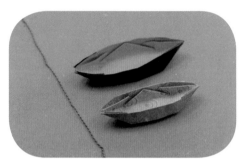

摺紙小秘訣

💡 想在水上放紙船，其實也有辦法，若用防水的紙（例如錫紙）來摺，就可以放在水上航行了。不過防水紙只能在手作材料專賣店買到。

💡 另外也有個小方法，就是在水面鋪一張保鮮紙，再把紙船放在保鮮紙上面，那就算是普通紙船也不怕水了。

摺紙問答題

紙船為何可以浮在水上？

紙船之所以能浮在水面，是因為水有浮力，只要物件的比水輕，便能浮起來了。

摺出小變化 ⋯⋯ 立體相架裝飾 ⋯⋯

摺完的紙船是其中一種很好的裝飾配件，像兩隻小船停泊在岸邊，放在立體相架上做裝飾，效果非常棒！除了放相之外，還可以加其他裝飾，把它變成一幅相片畫！

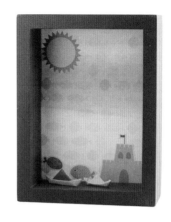

做法STEPS

材料
已摺好的紙船 2 隻
立體相架 1 個
花紋紙 1 張
裝飾貼紙或配件 隨意

1. 把花紋紙剪至相架的尺寸。

2. 把摺好的 2 隻船放進相框內。

3. 隨個人喜好裝飾相片的空白位置便完成。

第三章

女孩篇－摺出裝飾品

女孩子總給人斯文、文靜的印象，所以
女孩子和男孩子的玩具截然不同，喜歡
玩的摺紙遊戲也大有分別！女生總喜歡
摺花、心心、衣服等觀賞性大於實用性
的，不過只要發揮創意，這些摺紙也有
很多其他用途的呢！

 # 愛心

不同年代的人對愛的表達方式都不同，以前的人情感較含蓄，例如女生會摺一顆心送給男生，以表心意，男生收到後都會放在錢包裏，作為回應。小朋友想表達對爸爸媽媽的愛，也一樣可以「憑紙寄意」！愛心的款式和摺法都有很多種，你會摺以下這兩款嗎？

→ 愛心摺法（1）

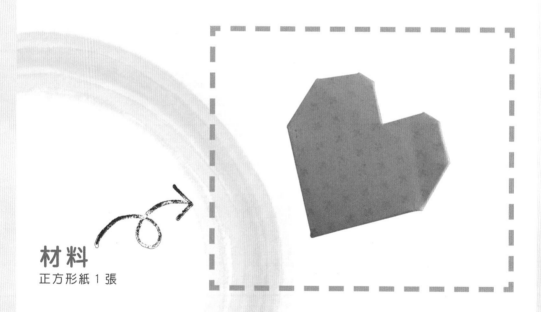

材料
正方形紙 1 張

做法STEPS

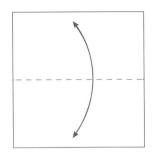

1. 正方形紙對摺後剪開一半。

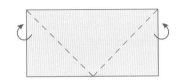

2. 兩角沿虛線向後摺疊。

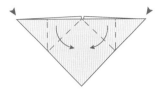

3. 沿虛線向下摺疊後打開，壓平成正方形。

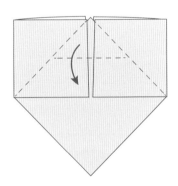

4. 裏面沿虛線向下摺疊。

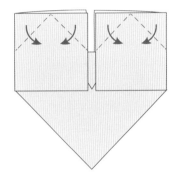

5. 四角沿虛線向下摺疊。

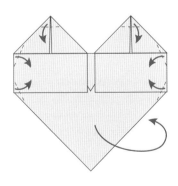

6. 所有角位沿虛線向內摺，使角位更圓。

7. 翻至正面便完成。

愛心摺法（2）

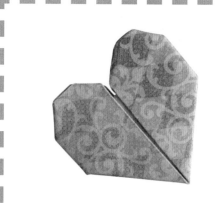

材料
正方形紙 1 張

做 法 STEPS

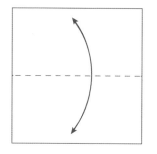

1. 正方形紙對摺後剪開一半。

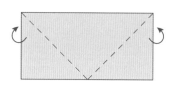

2. 兩角沿虛線向後摺疊。

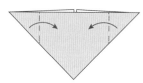

3. 沿虛線向中間摺疊。

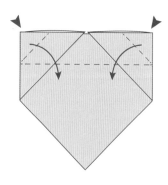

4. 前片沿虛線向下摺疊後，兩邊壓平成三角形。

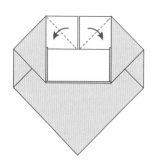

5. 沿虛線向內摺疊。

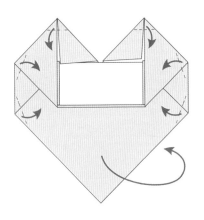

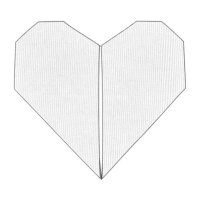

6. 所有角位沿虛線向內摺，使角位更圓。

7. 翻至正面便完成。

摺紙小秘訣

摺愛心時所用的長方形紙，必須是由正方形紙一開為二的才可以，不是所有長方形紙都可以摺到的啊！

摺紙問答題

心臟的功能是甚麼？

心臟是非常重要的器官，更是循環系統的中樞。它的主要功能，是負責人體的血液循環，利用血管把血液運送到全身，為身體提供氧氣和養分，更能移除身體代謝的廢物。

心臟就在我們胸腔稍微偏左的位置，正常人的心跳是每分鐘平均 60 至 70 次，一天就大約跳動 100,000 次。

摺出小變化 ···· 花花賀卡 ·· — ·· —

女孩子愛摺的摺紙或許不能當作遊戲，但花些心思，還是有很多空間可以發揮！

例如這個愛心，大家發揮一下想像力，愛心的形狀像不像花瓣？如果把 4 個愛心拼在一起，就會成為一朵花了！加上花莖，更能做成賀卡送給朋友呢！

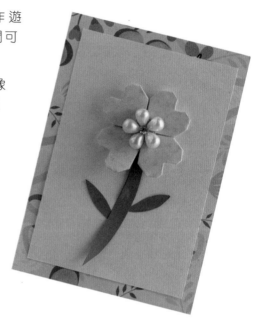

做法 STEPS

材料
摺好的愛心 4 個
長方形卡紙 1 張
花紋紙 1 張
裝飾貼紙或配件 隨意
綠色紙 1 張

1. 把長方形卡紙貼在較大的花紋紙上。

2. 4 個愛心排成花形，貼在卡紙上。

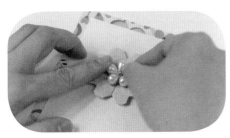

3. 在花中間貼上配件作為花芯。

4. 用綠色紙剪出花莖及葉子。

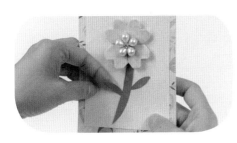

5. 貼在卡紙上便完成。

小貼士

 用愛心做花，4 個愛心的尺寸必須一樣，即 4 張紙的大小要相同，否則花瓣之間就無法整齊地接合了。

幸運星

每逢看到天空有流星劃過，我們總忍不住雙手合十，閉上眼睛向天許願，卻總是來不及說完自己的願望，流星就消失了。或許就是這個原因，人們相信星星會帶來好運，所以很多人喜歡摺幸運星送給親友，希望為對方送上祝福。

➤ 幸運星

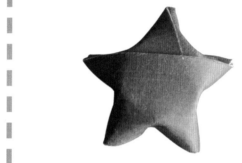

材料
長紙條 1 條

做法 STEPS

1. 如圖把長紙條打結，拉緊兩端。

2. 較短的一端紙尾收入結中。

3. 較長的一端沿虛線向前摺疊。

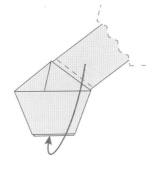

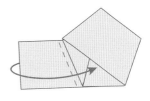

🎁 4. 沿虛線向後摺疊。

🎁 5. 沿虛線向下摺疊，形成五邊形。

🎁 6. 不斷重複步驟 3 至 5，直至用完長紙條，最後把餘下的紙尾收入結中。

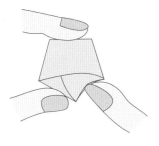

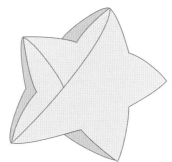

🎁 7. 用手指把五邊向中間推壓，形成星形。

🎁 8. 完成。

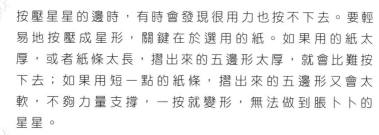

摺紙小秘訣

💡 按壓星星的邊時，有時會發現很用力也按不下去。要輕易地按壓成星形，關鍵在於選用的紙。如果用的紙太厚，或者紙條太長，摺出來的五邊形太厚，就會比難按下去；如果用短一點的紙條，摺出來的五邊形又會太軟，不夠力量支撐，一按就變形，無法做到脹卜卜的星星。

💡 要多摺幾次，多些練習，熟能生巧就可以掌握紙的長短了。

摺紙問答題

為何日間看不到星星？

大家都知道星星會發光，那是為甚麼呢？星星是宇宙中的恆星，原來會像太陽一樣，懂得自己發光！星星在日間一樣會發光，只是在白天時，被太陽的光線覆蓋了，太陽輻射的光線又十分強烈，星星的光不夠強，所以就很難看到了。

摺出小變化 — 幸運瓶

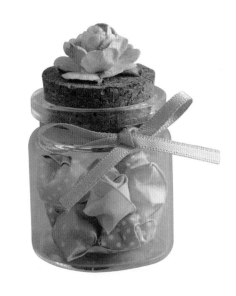

這麼小的一顆星星可以用來做甚麼呢？以前我們都喜歡摺很多幸運星，然後放到一個透明的玻璃瓶裏，當作禮物送給朋友。幸運星象徵幸運，一瓶幸運星，就代表希望為朋友帶來很多很多好運！更有人會在摺星星之前，在紙條上寫上祝福語呢！

有人會覺得自己摺一瓶，需要摺很多才夠裝滿，很花時間，在文具店買現成的不就可以了嗎？送禮物講求的是心意，自己摺的當然不一樣啦！如果你也有好朋友快要生日，就快快摺一瓶送給他或她吧！

做法 STEPS

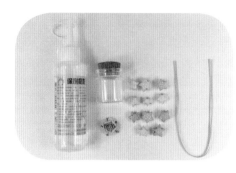

材料
已摺好的幸運星　隨意
玻璃瓶 1 個
絲帶 1 條
裝飾貼紙或配件隨意

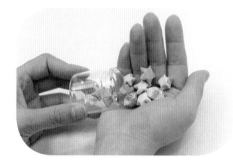

1. 把摺好的幸運星全部放入瓶中。

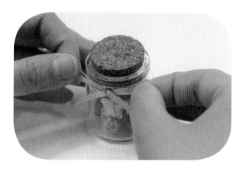

2. 在瓶口綁上蝴蝶結。

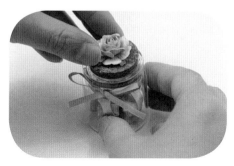

3. 在瓶蓋貼上裝飾便完成。

 # 紙花

女孩子都喜歡花,然而鮮花花期有限,要想留住花的美態,摺紙花是其中一種方法,百合、康乃馨、櫻花,哪一款是你的最愛?

→ **百合花**

材料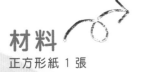
正方形紙 1 張

做法 STEPS

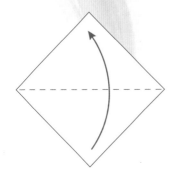

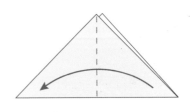

🌱 1. 正方形紙沿對角線對摺。

🌱 2. 沿虛線對摺。

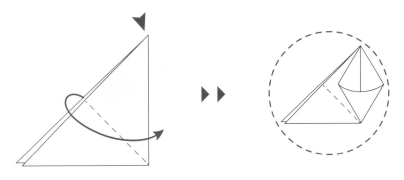

🎁 3. 沿虛線對摺後打開。沿摺痕打開一邊三角形，壓平成正方形。

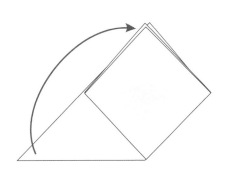

🎁 4. 翻至背面，重複步驟 3。

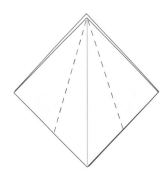

🎁 5. 兩邊沿虛線向中間摺疊後打開。

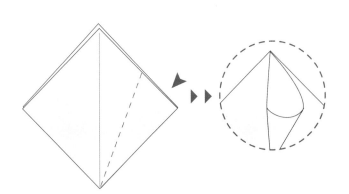

🎁 6. 沿摺痕打開，壓平成菱形。

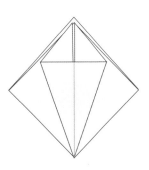

🎁 7. 其餘三面重複步驟 6。

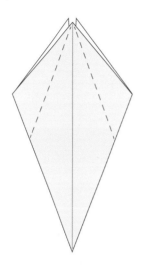
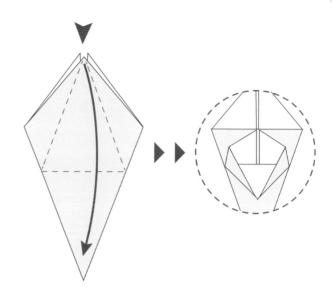

🎁 8. 翻成圖中樣子後，兩邊沿虛線向中間摺疊後打開。

🎁 9. 沿虛線向下摺後打開。再沿摺痕向下拉，壓平成菱形。

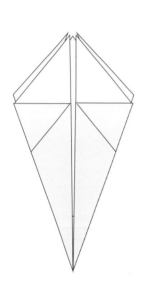

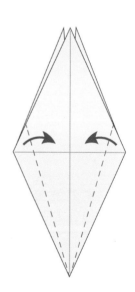

🎁 10. 其餘三面重複步驟8至9。

🎁 11. 沿虛線向上摺疊。其餘三面同樣做法。

🎁 12. 兩邊沿虛線向內摺疊。其餘三面同樣做法。

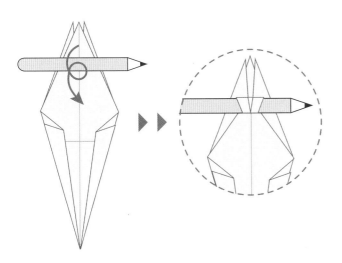

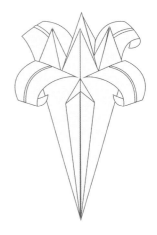

🌷 13. 用筆把邊捲曲，其餘三面同樣做法。

🌷 14. 完成。

摺紙問答題

花朵是如何繁殖的？

花朵對植物來說是很重要的啊！在大自然中，花朵可以靠不同途徑，例如是自然力量或其他生物的幫助，為植物繁殖後代。而不同品種的花會用不同方式，但大部分都會利用色彩和氣味，吸引昆蟲來傳播花粉。例如蜜蜂飛到一朵花上採花粉，期間便會撒下其他花朵的花粉。有些花朵則是靠風力來傳播花粉的，好像蒲公英就是其中一個例子了。

康乃馨

材料
正方形紙 4 至 5 張
手工花心 數枝

做法STEPS

🎁 1. 正方形紙沿對角
　　線對摺。

🎁 2. 沿虛線一邊向前
　　摺，一邊向後摺。

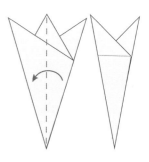

🎁 3. 沿虛線向後對摺。

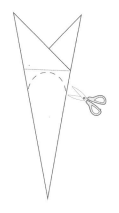

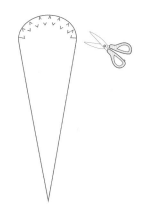

4. 沿虛線剪出下半部分。

5. 沿虛線剪成波浪形。

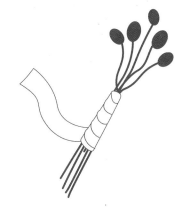

6. 打開花瓣，中間剪一個小孔。重
複步驟1至6，做出4至5片花瓣。

7. 把手工花心貼在
鐵線上。

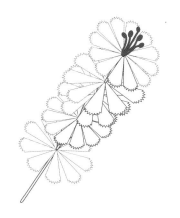

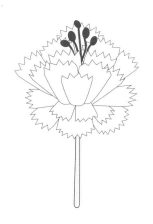

8. 把已做好的花瓣串起。

9. 整理好花形便完成。

櫻花

材料
正方形紙 5 張

做法 STEPS

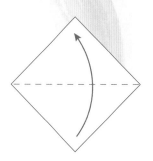

🌱 1. 正方形紙沿對角
線對摺。

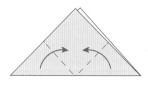

🌱 2. 兩邊沿虛線向中
間摺疊。

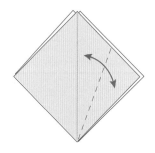

🌱 3. 沿虛線向內摺疊
後打開。

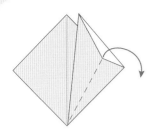

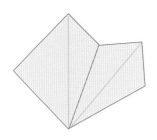

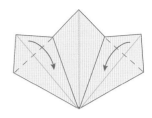

 4. 沿虛線打開壓平。

 5. 左邊重複步驟 3 至 4。

 6. 兩邊沿虛線向下摺疊。

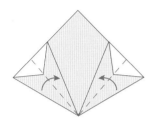

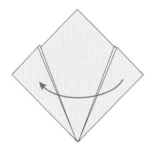

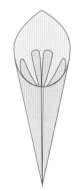

 7. 兩邊沿虛線向內摺疊。

 8. 將左右兩邊用雙面膠紙貼在一起。

 9. 其餘 4 張紙重複步驟 1 至 8，做出 5 片花瓣，再用雙面膠紙貼在一起便完成。

摺紙小秘訣

摺不同的花時，所選用的紙張也有所講究：

- 百合花：紙可以稍為厚一點，因為百合花本身形態比較硬朗挺直。
- 康乃馨：需要用軟一點的紙，摺出來的花瓣才不會看起來太生硬。
- 櫻花：最好選用雙面紙，兩面顏色也最好有分別，摺出來的花形就會更有層次感。

而用來做康乃馨的手工花心，是專門用來做花或摺花用的，很常見，在普通文具店都可找到。

摺出小變化 ···· 花束

女孩子喜歡花，因為花很美，不同品種又有各自的美態和特色。可是鮮花放幾天就凋謝了，買一束花又太不划算、又可惜啊！

現在學會了摺出不同類型的花，多摺幾朵，自己摺出花束送給朋友，又或是插在花瓶裏做裝飾，也是很不錯的想法喔！母親節的時候，更可以自己摺一束康乃馨送給媽媽，

相信媽媽收到時一定非常開心呢！

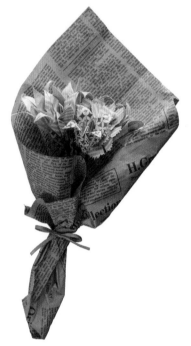

做法 STEPS

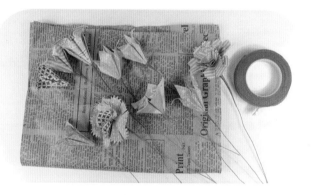

材料
已摺好的花朵 數朵
鐵線 數條
包裝紙 1 張
綠色花用膠紙 1 卷

小貼士

 如不用包裝紙，也可以隨意放入花瓶。

🌱 1. 在鐵線的一端繞兩圈。

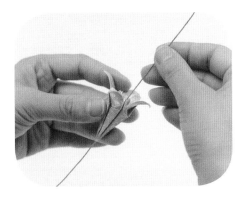

🌱 2. 把鐵線串入花的中心。每一朵花
都需要加鐵線。

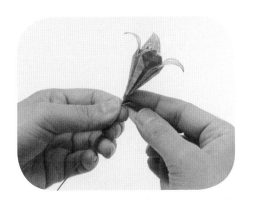

🌱 3. 用膠紙固定位置。

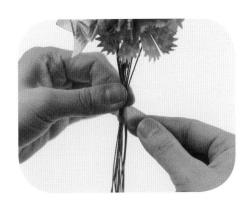

🌱 4. 把所有花用膠紙束起。

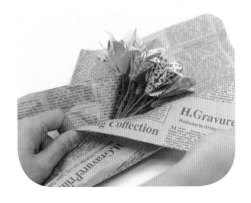

🌱 5. 把花束用包裝紙包好。

🌱 6. 綁好絲帶便完成。

願望紙鶴

現在流行看韓劇，但以前日劇也深受年青人追捧！當時在日劇中常常看到一串串的紙鶴掛在窗前，吸引了很多少女學摺紙鶴。到文具店看看，還可以買到很多有和風圖案的紙，用來摺紙鶴就更好玩呢！

➔ 紙鶴

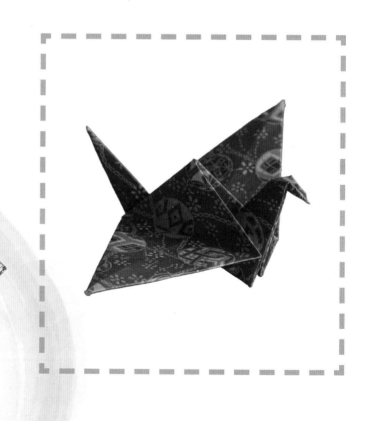

材料
正方形紙 1 張

1. 正方形紙沿對角線對摺。

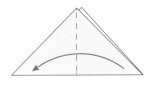

2. 沿虛線對摺。

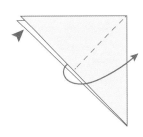

3. 打開一邊三角形，壓平成正方形。

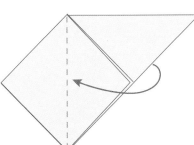

4. 翻至背面，重複步驟 3。

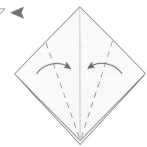

5. 兩邊沿虛線向中間摺疊後打開。

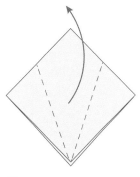

6. 沿步驟 5 的摺痕向上拉，兩邊向內摺。

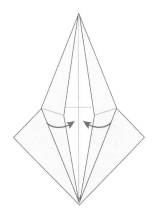

7. 對齊中間，壓平成菱形。

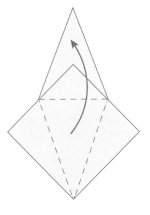

8. 翻至背面，重複步驟 5 至 7。

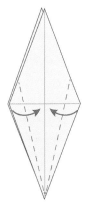

9. 兩邊沿虛線向中間摺疊。翻至背面，同樣做法。

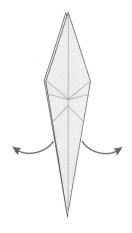

🌱 10. 頭部和尾部如圖向中間摺。

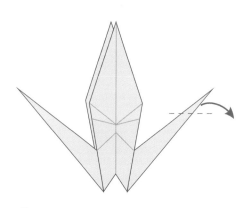

🌱 11. 頭部沿虛線向內摺，做出嘴部。

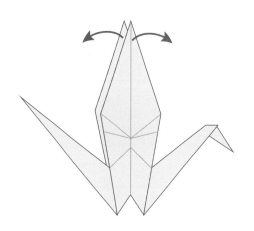

🌱 12. 兩邊的翼向外展開。

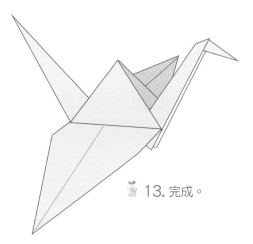

🌱 13. 完成。

摺紙小秘訣

💡 紙鶴的摺法圖解中，有些地方比較細微，需要細心看。
摺紙鶴時不可大意，要細看摺法圖，按照順序摺，方向
位置也要一致，才會更容易摺得好啊！

摺出小變化 ... 風鈴掛飾 ------

既然紙鶴有這樣的含義，大家也可以把摺好的紙鶴，像日本人一樣，串成一串串掛在窗前。

再發揮自己的創意，加些變化，你就能做出屬於自己的紙鶴掛飾。這次就教大家利用之前教的幸運星，跟紙鶴組合成風鈴掛飾吧！

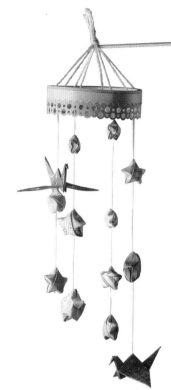

做法 STEPS

材料
已摺好的紙鶴 數隻
已摺好的幸運星 數顆
絲帶或長條紙 1 條
用完的雙面膠紙圈 1 個

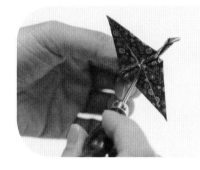

1. 在紙鶴底部穿一個孔。

🎁 2. 用線串起紙鶴。

🎁 3. 打一個結。

🎁 4. 在幸運星底部穿一個孔。

🎁 5. 用線串起紙鶴和幸運星。

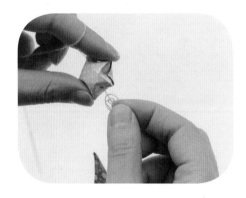

🎁 6. 打一個結。

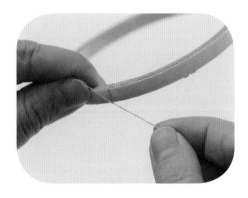

🎁 7. 線頭綁在雙面膠紙上，隨個人喜好綁多少串。

第三章：女孩篇——摺出裝飾品

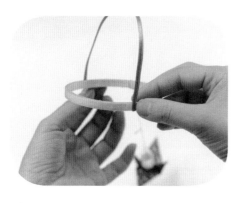

🎁 8. 將絲帶的兩端貼在或綁在雙面膠紙的外圍。

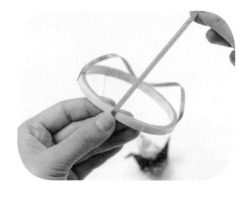

🎁 9. 另一條絲帶同樣做法，做出十字形。

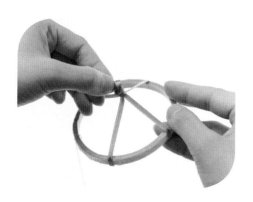

🎁 10. 把兩條絲帶打結。

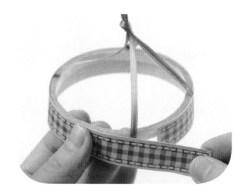

🎁 11. 把絲帶或長條紙貼在雙面膠紙的外圍便完成。

摺紙問答題

紙鶴代表甚麼？

大家有聽過「千紙鶴」嗎？原來日本人會為病人摺一千隻紙鶴，以示祝福，希望他們早日痊癒。後來「千紙鶴」變成了祝福的象徵，人們摺紙鶴，就代表着對別人的祝願，又或是承載着自己的一些願望，非常有寓意！

 衣服

幾乎每個小女生都愛玩芭比娃娃，因為可以為她們換上漂亮的衣服。然而沒有芭比娃娃的話，怎麼辦？那就先自己畫一個女生，再摺出不同的衣服，就可以替她換裝啦！

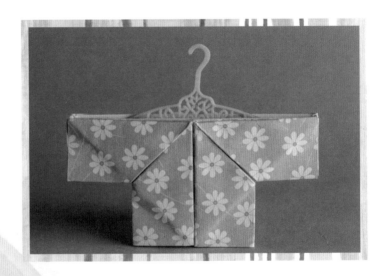

衣服

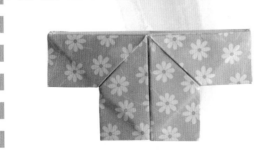

材料
正方形紙 1 張

🎁 1. 正方形紙對摺後
再對摺，形成十字摺
痕。

🎁 2. 四角沿虛線向中
心點摺疊。

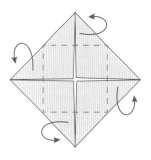

🎁 3. 四角沿虛線向後
摺疊。

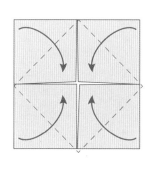

🎁 4. 四角沿虛線向中
心點摺疊。

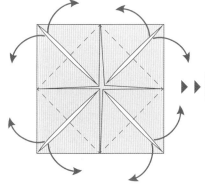

🎁 5. 翻至背面後，四
角沿虛線摺出摺痕，
再打開壓平。

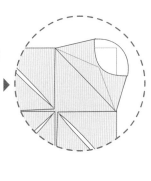

🎁 6. 壓平出圖中形狀，
另外三角同樣做法。

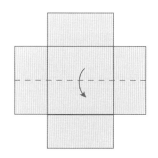

🎁 7. 沿虛線向下對摺。

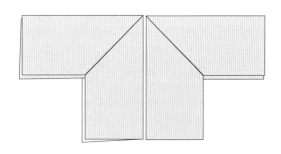

🎁 8. 完成。

摺出小變化 ···⌒⌒ 卡片座和筷子架 ⌒⌒·

想不到衣服可以用來做甚麼？試試把摺好衣服的上下位置互換，有沒有想到甚麼呢？形狀像一個大夾子嗎？試試把卡片放在中間，衣服也可以變成卡片夾！

細心觀察的話，就會發現左右兩邊也可以用來放東西呢！雖然空間不是太大，但也可以用來放筷子，一邊放公筷，一邊放私筷就剛剛好了。

我們平常要多觀察事物，多發揮想像力，遇到瓶頸就試着換個角度看事物，很多時候就會發現不一樣的風景呢！

摺紙小秘訣

 摺衣服用的紙必須是完整的正方形，如有偏差就會無法找到中心點。

 步驟 2 必須準確地摺向中心點，否則摺出來的衣服就會前後不對稱了。

摺紙問答題

衣服標籤上的符號是甚麼意思？

你有留意到，每件衣服上都有些小標籤嗎？原來這些小圖案，可以幫助你令衣服保持得更常新、更耐用！來認識一下最基本的符號吧！

1. 洗滌符號：

一個盆中有水的形狀表示可水洗；如寫有數字即代表水溫的上限；有交叉便是不可水洗；如盆中有手，便是要手洗了。
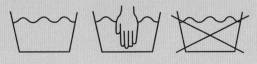

2. 漂白符號：

一個三角形表示可漂白；有交叉便是不可漂白。

3. 烘乾符號：

一個正方形表示可以烘乾；中間有一點表示需要低溫烘乾；兩點為正常溫度；有交叉便是不可烘乾。

4. 熨燙符號：

熨斗形狀表示可以熨燙；中間有一點，代表只可低溫；有交叉便是不可熨燙。

裙子

→ 裙子

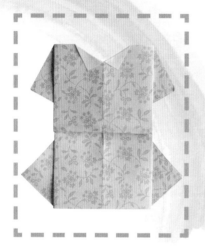

愛美是女生的天性，穿一條美麗的裙子可以讓自己心情好一整天！喜歡甚麼顏色、甚麼花紋，只要是自己摺的，要甚麼便有甚麼！

材料
正方形紙 1 張

做 法 STEPS

1. 正方形紙對摺後再對摺，形成十字摺痕。

2. 兩邊沿虛線向中間摺疊。

3. 兩邊沿虛線向外摺疊。

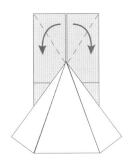 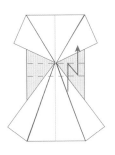

4. 兩邊沿虛線向外摺疊。　　5. 沿虛線向上縮摺。　　6. 沿虛線向下摺疊。　　7. 翻至背面。

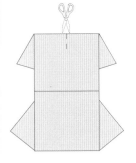 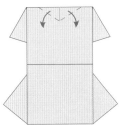 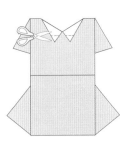 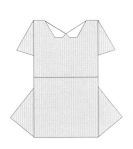

8. 中間剪開一小處。　　9. 沿虛線向外摺疊。　　10. 可隨個人喜好把領口剪圓。　　11. 完成。

摺紙小秘訣

 裙子的比例跟紙張大小有關，如果用大一點的紙，摺出來的裙子就會愈長。

 步驟 6 中的縮摺位置，也會影響裙子看起來「肥」或「瘦」一點，如果縮摺得比較多，裙子的比例看起來就會偏寬；摺得比較少，看起來就會較窄。

 同樣道理，也是要多些練習才可摺出理想的裙子呢！

摺出小變化 · · · · 立體卡 · · · · · · · ·

母親節除了送花，還可以用摺好
的裙子做一張母親節卡給媽媽。
這次來教大家玩點新意思，做一
款簡單的立體賀卡。打開賀卡，
裙子會站立起來呢！

做法 STEPS

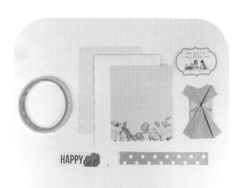

材料
已摺好的裙 1 條
長方形卡紙 1 張
花紋張 數張
裝飾貼紙或配件 數張
長紙條 1 張

🌱 1. 長方形卡紙對摺後打開。

🎁 2. 把花紋紙貼在卡紙上後，再把其他裝飾貼在卡面。

🎁 3. 長紙條對摺。

🎁 4. 再對摺後做成一個框。

🎁 5. 在一端貼上雙面膠紙。

🎁 6. 貼到卡中。

🎁 7. 把已摺好的裙貼在立體框上便完成。

蝴蝶結

女生的成長過程中幾乎離不開蝴蝶結：小時候媽媽總會買蝴蝶結髮夾夾在女兒頭上；長大後總會有一件有蝴蝶結的衣服或裙子；包禮物送給朋友時總少不了打個蝴蝶結。打蝴蝶結或許每個女生都懂，那摺蝴蝶結呢？

蝴蝶結

材料
長方形紙 1 張

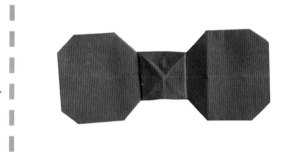

做法 STEPS

1. 長方形紙上下沿虛線向中間摺疊。

2. 沿虛線對摺。

3. 前片沿虛線上下向中間壓平，後片相同做法。

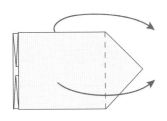 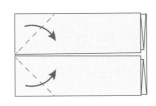 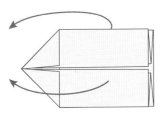

🎁 4. 將前後兩邊翻成圖中樣子，再分別沿虛線向右摺疊。

🎁 5. 前片如圖向內摺疊成三角形，後片相同做法。

🎁 6. 打開兩邊，輕輕向外拉並調整形狀。

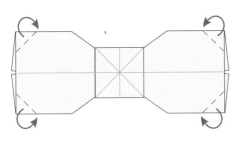 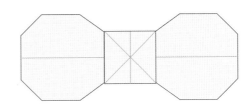

🎁 7. 沿虛線把四角修剪成圓邊。

🎁 8. 完成。

摺紙小秘訣

💡 摺蝴蝶結時需要小心，特別是步驟 6 向兩邊拉開時，不可太大力拉扯，否則很容易扯爛。

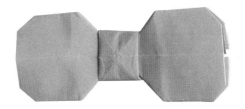

摺紙問答題

甚麼是蝴蝶效應？

蝴蝶效應，是指一件表面上看來微不足道的事，卻可能影響深遠，帶來巨大的連鎖反應。

例如在南美洲熱帶雨林中，有一隻蝴蝶拍動了翅膀幾下，動作看似微小，卻可能會在兩周後引起美國一場災難性的風暴。因為，蝴蝶拍動翅膀，會導致周遭空氣發生變化，產生微弱氣流；氣流又會引致四周空氣產生變化，引起連鎖反應，最終導致其他系統的巨大變化。科學家就把這種現象稱為蝴蝶效應了。

摺出小變化……立體畫

大家有發現，很多禮物的包裝上，都會有個蝴蝶結貼在包裝紙上嗎？現在學會了用紙摺蝴蝶結，以後就可以用來做裝飾了。

而這個摺法除了能摺出蝴蝶結，其實也可以把它看成煲呔！畫人像的時候，不妨摺個煲呔貼在上面，為整幅畫加入不同元素，看起來更立體。

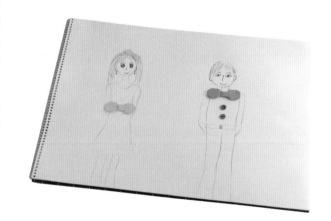

第三章：女孩篇——摺出裝飾品

做法 STEPS

材料
已摺好的蝴蝶結 3 個
畫紙 1 張
不用的鈕扣 數顆

1. 首先畫出男孩和女孩人像。

2. 把蝴蝶結貼在女孩的裙子上。

3. 再把蝴蝶結貼在女孩的頭髮上。

4. 把蝴蝶結貼在男孩的衣領上。

5. 再貼上鈕扣便完成。

第四章

節日篇－摺出好氣氛

小朋友，你們最喜歡甚麼節日呀？每個節日都有各自的來源和故事，不同國家的節日，又包含了各自的文化和歷史背景，讓我們一邊摺紙，一邊認識不同節日的習俗吧！

復活節：復活蛋籃子

復活節在西方或對基督教徒來說，是一個非常重要的節日，被認為是重生與希望的象徵。相傳耶穌基督被釘死在十字架後第三天復活，所以復活節又稱為主復活日。後來，每年春分農曆十五日後的第一個星期日，就被定為復活節，而復活節前兩天的星期五，則是耶穌受難節。

提到復活節，就會想起復活蛋！復活蛋是復活節的標誌，蛋有孕育新生命的象徵意義，代表着新生命的開始，更象徵耶穌復活走出石墓。教徒習慣把蛋塗成紅色，送給朋友作為禮物，以示祝福。

➜ 小籃子

西方人過復活節，喜歡提着放滿復活蛋的籃子，把復活蛋派給小朋友。後來人們直接把復活蛋放在籃子中，用心包裝後送給朋友。其實小籃子不用買，自己摺更方便！

材料
正方形紙 1 張

🎁 1. 正方形紙沿對角線對摺。

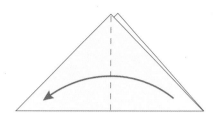

🎁 2. 沿虛線對摺。

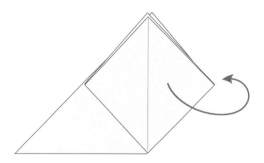

🎁 3. 沿虛線對摺後，打開壓平成正方形。

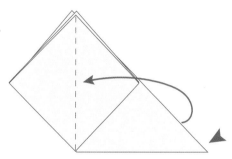

🎁 4. 翻至背面，重複步驟3。

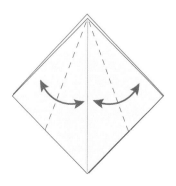

🎁 5. 兩邊沿虛線向中間摺疊後打開。

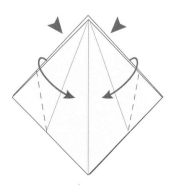

🎁 6. 沿步驟5摺的摺痕向中間壓平。

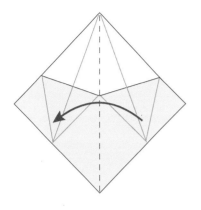

🎁 7. 沿中間虛線對摺。

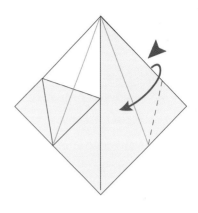

🎁 8. 左邊向外翻出成圖中樣子，右邊如步驟 6 向中間壓平。

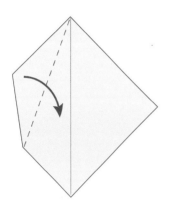

🎁 9. 翻至背面，左邊沿虛線向中間摺疊。

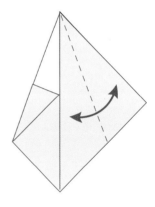

🎁 10. 右邊沿虛線向中間摺疊後打開。

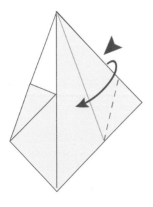

🎁 11. 沿步驟 10 摺的摺痕向中間壓平。

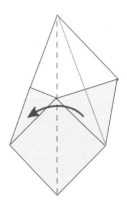

🎁 12. 沿中間虛線對摺。

第四章：節日篇——摺出好氣氛

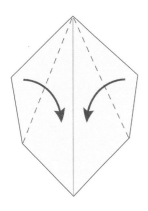

🎁 13. 兩邊沿虛線向中間摺疊。

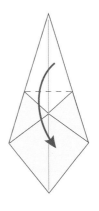

🎁 14. 沿虛線向下摺疊。

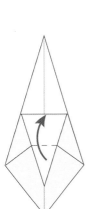

🎁 15. 沿虛線向上摺疊。

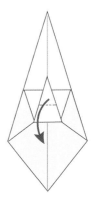

🎁 16. 沿虛線向下摺疊。

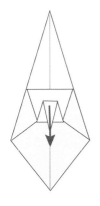

🎁 17. 向下拉直。

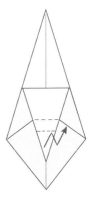

🎁 18. 沿步驟16至17的摺痕向中間推。

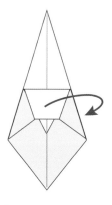

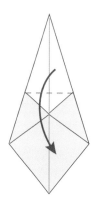

🎁 19. 翻至背面。

🎁 20. 重複步驟 15 至 19。

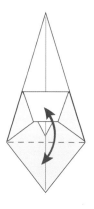

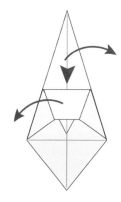

🎁 21. 沿虛線向上摺疊後打開。

🎁 22. 沿步驟 21 的摺痕把底部拉平，
做出籃子的基本框架。

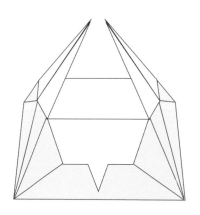

🎁 23. 將上面兩端貼在一起，做出籃子的提手。

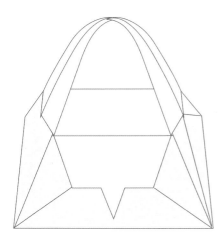

<div style="border: dashed">
摺紙小秘訣

可選用較厚的紙摺，因為如果紙太薄，就無法承載物品，且很容易爛。
</div>

🎁 **24.** 完成。

摺出小變化 ---- 收納盒 -----

小籃子除了在復活節放復活蛋外，其實還有很多用途，例如稍作改良，便可以變成收納盒，裏面可以放文具或首飾。

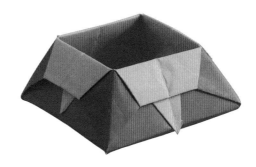

做法 STEPS

🎁 **1.** 依小籃子的做法完成至步驟 23。

🎁 **2.** 把原本兩頭的提手，重複步驟 15 至 19，使籃子變成盒形，便完成了。

母親節：愛心花籃

每年五月的第二個星期日，我們都有一個重要節目：跟媽媽慶祝母親節！

有說母親節起源於古希臘，希臘神話中有一位眾神之母「莉雅女神」，希臘人每年都會為莉雅女神舉辦慶祝活動，以表敬意，後來這種向母親致敬的傳統還流傳到英國呢！不過，把感謝母親正式定為一個節日，則是由美國的安娜賈維思女士提出的。

你們又會怎樣跟媽媽慶祝母親節呢？

➤ 手袋

手袋是所有女性每天都會用到的物品，手袋款式更是多不勝數，母親節想送一款給媽媽？其實不一定要花錢買，一於自己做一個，保證獨一無二！

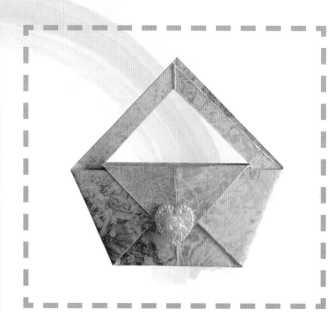

材料
正方形紙 1 張

做 法 STEPS

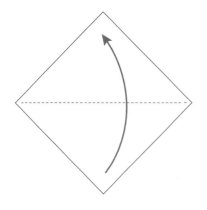

🎁 1. 正方形紙沿對角線對摺。

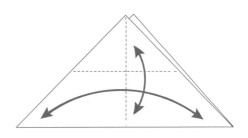

🎁 2. 沿虛線對摺後打開。沿虛線向下摺疊後打開。

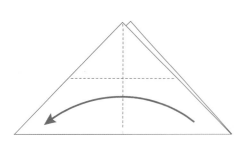

🎁 3. 沿虛線對摺。

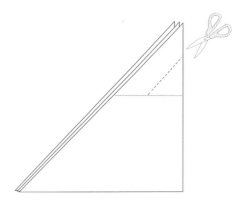

🎁 4. 沿虛線剪開至水平摺痕。

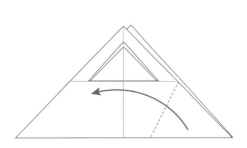

🎁 5. 打開後，右角沿虛線向上摺疊。

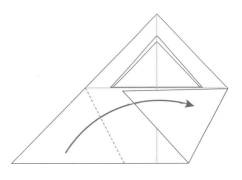

🎁 6. 左角沿虛線向上摺疊。

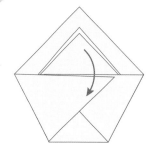 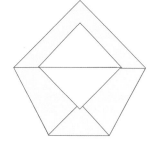

🎁 7. 剪開的小三角沿虛線向下摺疊，用雙面膠紙或膠水固定位置。

🎁 8. 後片重複步驟7便完成。

摺紙問答題

母親節為何送康乃馨？

安娜賈維思女士在母親去世兩週年時，即五月的第二個星期天，為母親舉行了一個紀念儀式，會場放滿了白色康乃馨。此後人們把康乃馨視為對母親的愛及感恩，康乃馨亦被稱為「母親之花」。（康乃馨的摺法可參考P.72）

摺出小變化 ---- 花籃

在完成的手袋內放滿絲花，再貼上一張寫滿字句的紙條或小賀卡，就可把手袋變為花籃，再給媽媽一個驚喜！

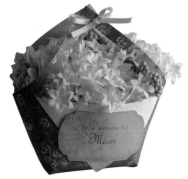

做法 STEPS

材料
已摺好的手袋 1 個
絲花 數束
絲帶 1 條
祝福字句卡或貼紙 1 張

🎁 1. 把手袋撐開。

🎁 2. 在絲花的尾部塗
上保利龍膠。

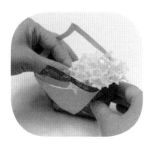

🎁 3. 把絲花放入手袋
中。

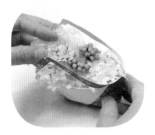

🎁 4. 隨個人喜好放入不
同的花，調整花形。

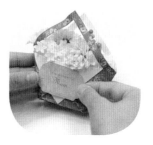

🎁 5. 貼上祝福字句卡
或貼紙。

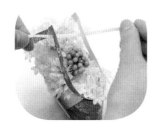

🎁 6. 最後在提手綁上
蝴蝶結。

🎁 7. 一個充滿愛的花
籃便完成了！

小貼士

💡 絲花可在
花墟或家品店
買到。

父親節：西裝賀卡

到了六月，又是另一個大日子，就是父親節了！

父親節由美國的杜德夫人提出，目的是為了提醒子女要對父親表達感謝之情。杜德夫人的母親很早就去世，剩下父親獨力撫養他們六兄弟姐妹。她一直覺得認為父親很偉大，所以認為既然有母親節，也應該有父親節，於是去信華盛頓州政府，建議設立父親節。她的想法不但被接納了，後來更得到美國總統的支持，正式把六月的第三個星期日定為父親節。

不過，各位小朋友，要孝順爸爸媽媽，也不需要等到每年的母親節和父親節，每天都可以做些小禮物對父母表達感激之情喔！

➜ 西裝

西裝是男士服裝的標誌，每一位男士都至少擁有一件西裝，每逢出席重要場所時穿着，以示尊重。小朋友來做一件西裝給爸爸吧！

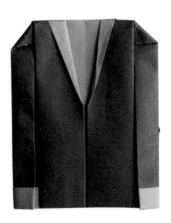

材料
正方形紙 1 張

做 法 STEPS

1. 正方形紙對摺後，再對摺，形成十字摺痕。

2. 沿虛線向後摺疊。

3. 兩邊沿虛線向中間對摺。

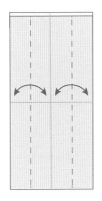

4. 兩邊沿虛線向中間對摺後打開。

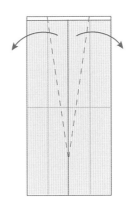

5. 沿虛線向外摺疊。

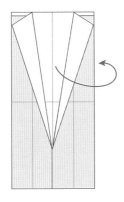

6. 翻至背面。兩邊沿虛線向中間摺疊。

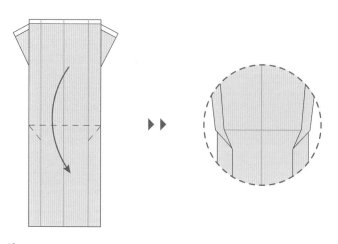

🎁 7.中間沿虛線向下對摺，打開上半邊的兩側（如小圖）。

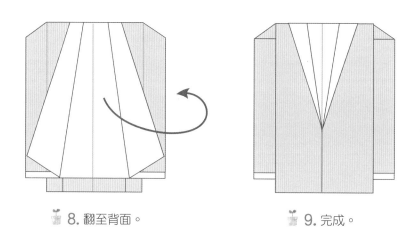

🎁 8.翻至背面。　　　　　　　　　🎁 9.完成。

摺紙小秘訣

💡 步驟5摺完的位置是西裝的領子，所以向外摺疊時，要注意所摺的比例。如果向外摺得太多，領子就會變得太大，不合比例了。

第四章：節日篇——摺出好氣氛

摺出小變化 ---- 父親節卡 --------

完成的西裝可以作為手作配件，配合不同工具，創作出不同的物品，例如貼在一張卡紙上，就可做出一張書籤或賀卡了。

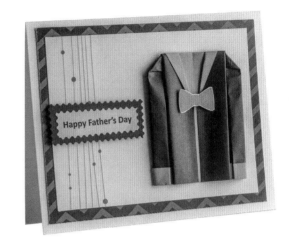

做法STEPS

材料
已摺好的西裝 1 件
長方形卡紙 1 張
花紋紙 1 張
祝福字句卡或貼紙 1 張

1. 長方形卡紙對摺。

2. 把花紋紙貼在卡紙上。

3. 在適當位置上貼上西裝。

4. 貼上祝福語句卡或貼紙便完成了。

中秋節：紙燈籠

中秋節是中國人非常重視的一個傳統節日，而由於八月十五的月亮都很圓滿，所以又被叫作「團圓節」。

有關中秋節的起源，大家有聽過《嫦娥奔月》這個中國神話故事嗎？相傳射日有功的后羿，獲王母娘娘賞賜不死藥，聽說吃了不死藥，

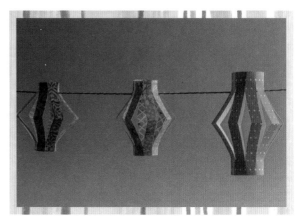

就可以升天成仙。后羿叫妻子嫦娥把藥收好，卻被他的門客蓬蒙看到。有天趁他外出，蓬蒙威逼嫦娥交出藥，嫦娥因此把藥吞下，結果變成神仙飛到天上去了。由於牽掛丈夫，嫦娥飛到離人間最近的月亮上，而后羿也非常傷心，之後每年的八月十五日，都會設宴對着月亮，與嫦娥團聚。

➤ 燈籠

每年中秋節，都是一家人聚在一起吃飯賞月，小朋友就會拿着燈籠到處玩耍。你有沒有想過，只用一張紙也可以摺燈籠來玩呢？

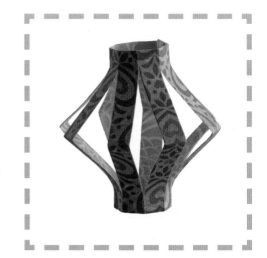

材料
正方形紙 1 張
竹籤 1 枝

1. 正方形紙沿虛線向上對摺。

2. 沿虛線剪開，但不要剪到尾。

3. 剪完後打開。左右兩邊黏貼起來，做成筒狀。

4. 沿中間摺痕向下壓。

5. 套入竹籤便完成。

摺紙小秘訣

 注意步驟 2 切勿剪得太貼邊，更不可剪到尾。

 做燈籠除了用正方形紙，也可以用長方形紙。紙的形狀不同，做出來的燈籠就會有不同的高低大小了。快跟家人多做幾個不同款式的燈籠，歡度佳節吧！

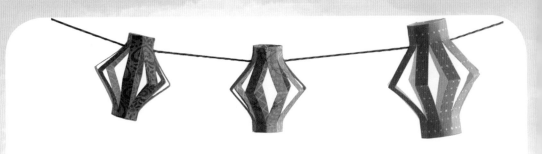

摺出 小變化 ⸺ 燈籠掛飾 ⸺⸺⸺

燈籠除了可以提在手裏，更可做成一串串掛起，為家中增添節日氣氛。

做法 ① STEPS

材料
已摺好的燈籠 3 個
繩子 1 條

1. 準備 5 至 6 個已摺好的燈籠。

2. 用繩子橫向串起便完成。

做法②STEPS

材料
已摺好的燈籠 1 個
長條紙 1 條
竹籤 1 枝

🌱 1. 把長紙條貼到燈籠
　　兩端。

🌱 2. 用竹籤橫向串起便
　　完成。

摺紙問答題

中秋節有甚麼習俗？

在中國的南北方或各省市，中秋節都可能有各自的習俗，不過吃月餅、賞月和玩燈籠，基本上都是約定俗成，大家都會在中秋節聚在一起應節。月餅的味道香甜，形狀像圓圓的月亮，所以被視為團圓的象徵。

中秋節其實也是個極富詩情畫意的節日，古人會把謎題掛在燈籠上，互相猜燈謎。雖然現代人已經很少會猜燈謎了，但小朋友都仍然會提着燈籠，與家人一同賞月呢！

聖誕節：聖誕樹掛飾

一聽到聖誕節，大家都會想到聖誕樹、聖誕禮物和聖誕大餐吧！聖誕節沒錯是個歡樂的節日，但你又知道這個節日的來源嗎？

在西方社會，尤其是基督教國家，聖誕節是一個非常重要的節日，因為這是紀念耶穌誕生的日子！聖誕節的英文「Christmas」，是基督彌撒的縮寫，彌撒是教會的一種禮拜儀式。根據《聖經》記載，瑪利亞因聖靈的感動而懷孕，在伯利恆一個馬槽內誕下了耶穌。雖然《聖經》並沒有記載耶穌是在哪一天降生，而不同地方的教會曆書都不同，大部分教會都把 12 月 25 日定為聖誕節。

🔖 聖誕老人

如果聖誕節是紀念耶穌誕生的日子，那聖誕老人呢？接下來也會跟大家分享，不妨邊學以下的摺紙，邊看看有關聖誕老人的小故事呢！

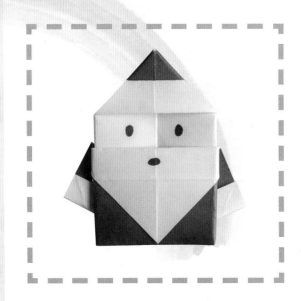

材料
正方形紙 1 張

1. 正方形紙沿對角線對摺後打開，成十字摺痕後，沿虛線向下摺疊至中心點。

2. 沿虛線向上摺疊後打開。

3. 沿虛線向上摺疊。

4. 沿虛線向上摺疊。

5. 沿虛線向上摺疊。

6. 沿虛線向下摺疊。

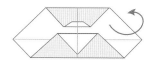

7. 翻至背面。

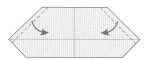

8. 沿虛線向內摺疊。

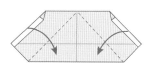

9. 沿虛線向內摺疊。

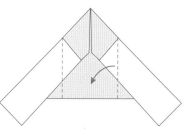

10. 右邊沿虛線向內摺疊。

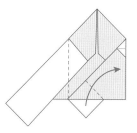

11. 右邊沿虛線向外摺疊。

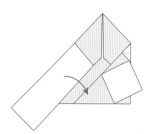

12. 左邊重複步驟10至11。

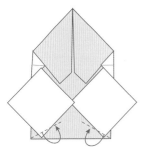 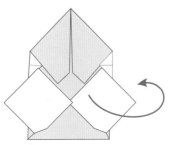 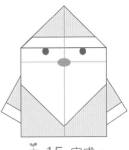

 13. 兩邊沿虛線向內摺疊，
再用雙面膠紙固定。

14. 翻至正面。

15. 完成。

摺紙小秘訣

要摺出好看的聖誕老人，摺疊的時候就要注意比例。步驟 1 至 4 中，摺疊時都應以中間線作為基礎，兩邊要對稱，否則做好的聖誕老人就可能會歪掉了。

步驟 11 至 12 是摺聖誕老人衣袖的部分，向內摺疊時，可先翻至正面看看位置再摺，就更容易摺出適當的比例了。

摺紙問答題

聖誕老人是怎樣來的？

小朋友在每年聖誕前夕，即是 12 月 24 日晚，都會把襪子掛在牀頭，等待身穿紅色衣服的胖老人，駕着馴鹿拉的車，由煙囱爬進自己家中，偷偷把禮物放進襪子裏。

相傳這個故事源自一位名叫尼古拉斯的荷蘭老人。他一生都樂於幫助貧窮人家，卻從不留名。有次他想把金子送給三個貧窮的少女，偷偷從窗戶扔進屋內，剛巧掉進掛在火爐邊烘乾的長襪子裏。後來就演變成每年平安夜，大家都會掛起長襪子，等待聖誕老人的禮物。你們又會把襪子掛起來嗎？

摺出小變化 ···· 聖誕掛飾 ·······

每逢聖誕節，不論是商場或家中的聖誕樹，都總會掛滿各種吊飾，又繽紛又燦爛，很有節日氣氛。大家摺完的聖誕老人，只要做少許加工，也可用來掛在樹上呢！

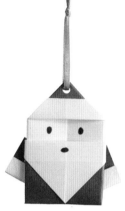

摺紙小秘訣

這裏用的是做手作用的單孔打孔機，如果家中沒有這種打孔機，其實用普通的雙孔打孔機便可，普通文具店也可以買到。

做法 STEPS

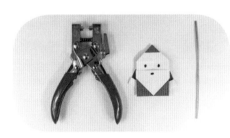

材料
已摺好的聖誕老人 1 個
繩子 1 條

1. 在聖誕老人的帽子上打個孔。

2. 穿上繩子。

3. 打結便完成。

端午節：粽子掛飾

端午節是另一個中國的傳統民間節日，為每年的農曆五月初五。由於五月正值夏天，天氣炎熱，容易滋生細菌瘟疫，俗稱「惡月」，所以端午節又稱「端日節」、「五月節」等。這個節日本來是夏季驅除瘟疫的節日，後來因為屈原於端午節投江自盡，就變成紀念屈原的節日。

而說到端午節，大家又會想起甚麼呢？

粽子

端午節當然就是吃粽子啦！但粽子大家吃得多，有沒有想過粽子也可以用紙摺的呢？

材料
長紙條 1 條

1. 長紙條沿虛線向上摺疊成三角形。

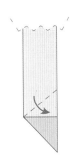

2. 沿虛線向右摺疊成三角形。

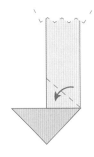

3. 翻至背面，沿虛線向左摺疊成三角形。

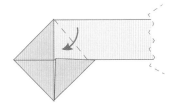

4. 再翻至背面，沿虛線摺疊。

5. 重複以上步驟，使長條紙形成波浪摺痕。然後，沿摺痕整理至立體菱形。

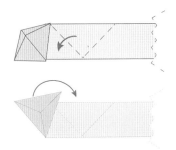

6. 順着菱形不斷包裹至紙條末端。

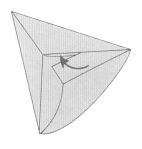

7. 把紙頭收在紙縫中。

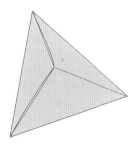

8. 完成。

摺紙小秘訣

 包裹菱形時，要注意先把
形狀整理好才繼續摺，否
則紙條一圈圈捲上，就會
慢慢走樣，最後粽子就會
不像樣了。

摺紙問答題

端午節為何要吃粽子？

剛才提到屈原在端午節投江，屈原是楚國的一位愛國詩
人，當時他在端午節抱着石頭，跳江自盡。百姓知道這
個消息後，都感到十分悲痛，婦人們來到江邊，用荷葉
包裹米飯做成粽子，投進江裏餵魚蝦，以保護屈原的屍
體不被魚蝦吃掉。而後來，為了紀念屈原的愛國情懷，
以後每年的端午節，大家都會包粽子，慢慢就成為了端
午節必做的習俗了。

摺出小變化 ···· 粽子掛飾 ······

紙摺的粽子雖不可以吃，花點心思，卻可以做成
掛飾，點綴家居。

做法 STEPS

材料
已摺好的粽子 1 個
繩子 1 條
珠子 數顆
流蘇 1 條

🎁 1. 把珠子串進繩子中。

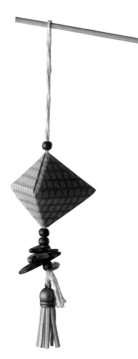

🎁 2. 把粽子的頭尾穿進繩子中。

🎁 3. 可隨個人喜好穿入不同形狀的珠子。

🎁 4. 穿上流蘇。

🎁 5. 最後打結便完成。

第五章

故事篇－摺出親子時光

跟爸爸媽媽一起摺紙後，再利用摺完的
物件，一起講故事、玩遊戲，更能讓摺
紙的趣味加倍呢！

青蛙王子的跳遠大賽

荷塘月色，本是美景，可惜有幾百隻青蛙被困在完美王國城牆外的池塘裏。

傳說中這個池塘的青蛙是由王子所變的，所以每夜都會聽到青蛙呱呱悲鳴。完美王國的國王是一位完美主義者，他有近千名王子，由於王子太多，個個都想繼承王位，所以大家都想盡辦法爭取好的表現討好國王。

為了嚴選接班人，國王對王子們的要求極高，只要發現王子做錯事情，便請女巫把他變成青蛙，送往城牆外的池塘裏，希望他們在池塘中好好反省自己的過錯或不足從而改過。

由於國王太追求完美，甚至有時矯枉過正，愈來愈多王子被送到池塘中，有的王子是因為偷竊、有的是因為說謊、有的太驕傲、有的太貪婪、有的太懶惰……慢慢地，池塘的青蛙愈來愈多。

國王雖然狠心把王子變成青蛙，但每年都給他們一次機

會，每年夏天都會舉辦一次跳遠大賽，自覺已改過自新的青蛙都可報名參賽，勝出者可變回王子，青蛙們都爭相報名參賽，整個仲夏夜，池塘好不熱鬧，高亢的呱呱聲此起彼落。

「準備──開始──」只見一隻隻青蛙施展渾身解數，奮力一跳。

然而當其他青蛙都在為賽事作準備時，肥肥王子卻坐在一邊靜觀夜色，女巫好奇地問肥肥王子：「別的青蛙都為變回王子而努力比賽，為何你不參與，好像完全事不關己一樣，難道你不想變回王子嗎？」

肥肥王子淡然地回答：「我當然想回家與家人團聚，當然想做王子，過着舒適的生活。」

女巫聽到，更加不明白地問：「那為甚麼不參加比賽呢？」

「父王把我們送到此地，目的是讓我們學會自省，不要只顧爭奪，如果大家只顧爭第一名，便錯過了這麼美的月色。所以我相信，只要我做好自己，父王是看到的。」

女巫把肥肥王子的話轉告國王，國王非常高興，更把他接回王宮，變回王子。

127

摺紙這樣玩 ------

青蛙跳遠比賽

在 P.28 教過大家青蛙的摺法和玩法，父母在家裏也可以跟子女一起摺青蛙，再來一場青蛙跳遠比賽！

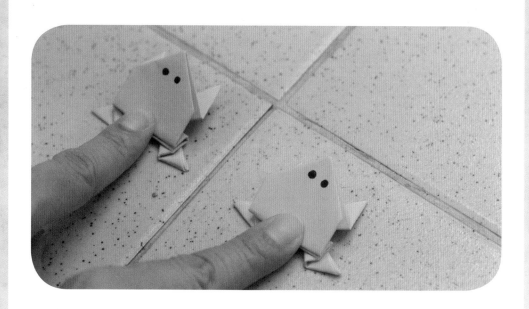

🐸 玩法

🐸 1. 在地上畫出賽道（如果 2 人比賽就畫 2 條），或以地磚為界。

🐸 2. 設立起點和終點位置，把青蛙放在起點。

🐸 3. 同時按青蛙，誰的青蛙最先跳到終點，便能獲勝！

親子互動時間

 讀讀看！

父母可以向子女介紹，其實《青蛙王子》是
一個經典名著，以此引發子女閱讀的興趣。

 想想看！

父母可向小朋友發問，例如：

1. 如果你被變成青蛙你會做甚麼？
2. 如果你是肥肥，你會參加比賽嗎？
3. 為何國王最後把肥肥王子接回家？

以問題形式讓小朋友思考，同時發揮創意。

小雞凡凡的成長故事

　　農場裏面住着很多戶雞，一直以來大家都和睦相處，生活亦規律。

　　公雞們每天早上輪班啼叫報時，母雞們每天成群結隊地覓食，有時邊走邊唱，有時邊走邊講八卦，可愛的小雞們則每天聚在一起玩耍，日子平淡卻開心。

　　然而這種安逸的生活，卻不時被住在山坡附近的老鷹打亂。老鷹知道農場住了很多雞，於是經常來捉小雞回去做晚餐。每當老鷹出現時，母雞紛紛出來保護小雞，小雞們都躲在自己媽媽身後，唯獨凡凡是自己一個，他的媽媽總是只站在一旁。

　　老鷹見凡凡沒有媽媽保護，心想：「太好了，今晚的晚餐有望了。」於是向凡凡展開攻擊，初時凡凡害怕得只懂找地方躲藏，但老鷹窮追不捨，無論凡凡躲在甚麼地方，老鷹都能找到牠，並作出攻擊。凡凡被攻擊得遍體鱗傷，差點被老鷹叼走時，凡凡媽媽突然衝過來，用盡所有力氣搏鬥，最後擊退老鷹。

被老鷹突擊時有發生，凡凡媽媽每次都不會第一時間主動出來保護牠，令他感到很傷心。他不明白，為何其他小雞都可以躲在媽媽身後，不用擔驚受怕，也不用傷痕纍纍，他常常想：「是不是我做錯了甚麼惹媽媽生氣了？是不是媽媽不愛我？」

日子久了，凡凡也慢慢長大了，從第一次面對老鷹的驚慌躲避，到後來敢與老鷹搏鬥，身上的傷也愈來愈少。他想：「我們總是被老鷹騷擾也不是辦法，大家應該聯手制服老鷹。」

於是他找來其他小雞，把自己打算如何捉老鷹的計劃詳細地告訴他們，並各自分工。

結果，等到老鷹再次出現時，其他小雞個個都嚇得躲在媽媽身後不敢出來，唯有凡凡奮勇作戰，最後……

 讀_讀看！

父母可以向子女介紹《伊索寓言》，這本書中有多個與雞相關的小故事，例如：〈寡婦與母雞〉、〈母雞與燕子〉、〈貓和生病的雞〉等，文字少容易讀，且故事有意思，有助引發子女閱讀的興趣。

中國成語中也有很多與雞相關的成語故事，父母亦可藉此機會與子女分享，例如：鶴立雞群、雞鳴狗盜、聞雞起舞、呆若木雞等。這樣不但可以讓小朋友學習成語，更可強化他們對這些故事的記憶。

 想_想看！

父母可向小朋友發問，以問題形式讓小朋友思考。

例如：

1. 你覺得凡凡媽媽為何這樣做？
2. 你覺得凡凡跟其他小雞有何不同？
3. 如果你是凡凡你會怎樣做？
4. 你認同凡凡媽媽的做法嗎？

摺紙這樣玩 ------~~

你的第一本故事書

故事採用開放式結局,到底小雞之後會發生甚麼事呢?父母可以跟子女一同為故事編寫結局!父母可以先分享自己心目中的結局,然後讓子女想想另一個方向或可能性,啟發小朋友思考,發揮多元創作。

創作故事後,更可利用以下教的小雞摺紙,與子女一起動手做一本手工故事書!把故事連同他們創作的結局,以文字或圖畫的形式,記錄在自己親手做的手工書中,做出小朋友自己的第一本「著作」!

有些小朋友或許對作文有所抗拒,但如果是讓他們創作一本屬於自己的故事書,自己做小作家,不但能提升他們創作的動力及興趣,還是一個不錯的親子活動,讓父母多了解小朋友的想法。

➥ 小雞

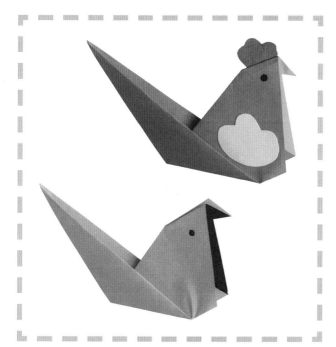

材料
正方形紙 1 張

133

做 法 STEPS

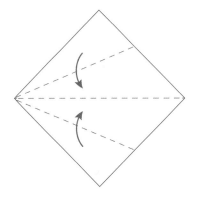

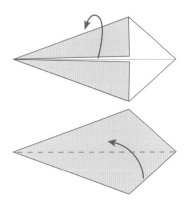

🎁 1. 正方形紙兩邊沿虛線向內摺疊。

🎁 2. 翻至背面，沿虛線對摺。

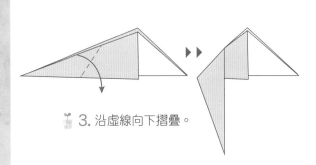

🎁 3. 沿虛線向下摺疊。

🎁 4. 摺疊後打開。沿中間虛線翻摺。

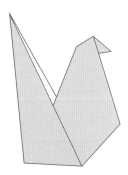

🎁 5. 沿虛線向內壓摺。

🎁 6. 最後為小雞畫上眼睛便完成。如是做母雞，則剪出雞冠及雞翼的形狀貼上便可。

➤ 手工故事書

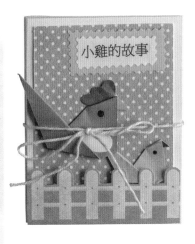

小貼士

💡 貼白卡紙時，一定要留意開口位及摺口位左右交錯的地方，要形成風琴狀才可拉開及延伸故事書。

💡 貼絲帶時，亦需注意，手指拿着絲帶兩頭，找到中心點，然後把中心點貼在卡的中間位。千萬不要把絲帶頭貼在卡上，否則無法把書綁起來。

做法 STEPS

材料
已摺好的母雞 1 隻
已摺好的小雞 1 隻
長方形白卡紙 3 張
花紋紙 數張
繩 1 條

🌱 1. 把白卡紙對摺後，互相貼在一起，注意開口位相反。

🌱 2. 背面貼上繩。

🌱 3. 背面及正面貼上花紋紙。

🌱 4. 貼上已摺好的母雞及小雞，以及故事書的名字。

🌱 5. 最後打結便完成。可讓小朋友自由發揮，在書內寫下自己創作的故事。

小明的足球比賽

　　小明十分聰明，理解能力強，反應又快。他自幼喜歡足球，一放假便讓爸爸帶他去踢球，經過長期訓練，球技比同齡同學都好，小學三年級就已經進入學校足球隊，是校隊中年紀最小的一位。

　　能夠加入校隊，小明興奮極了，因為這樣就可以經常踢球了。小明雖然聰明，但性急、好勝，重視每一場球賽，甚至只是練習賽，他也非常緊張。

　　教練觀察到小明的表現，看得出他的球技非常好，好幾次賽事的關鍵球都是小明射入。然而每次對外比賽時，教練卻只派他在開賽時出場約十分鐘，然後就把他換掉。小明只能坐在場外，為隊員着急。

　　有一次，全港校際足球比賽，他們只差一分便奪得冠軍。小明覺得如果派他出場，一定可以追回那一分，於是很生氣地問教練：「教練，

第五章：故事篇——摺出親子時光

為甚麼不派我上場？為甚麼每次只派我出場一會兒，便把我換掉？是因為我球技不夠好嗎？」

教練笑一笑回答：「小明，你的球技完全沒有問題，其他隊員和我對此都沒有任何質疑，相反，我很欣賞你，我覺得你很有天分和潛力，所以我才讓你加入校隊，並重點培養你。」

小明滿臉疑惑地看着教練：「甚麼？不讓我出賽也算是培養？」

「你到現在還沒有發現自己的問題。難道你從來沒有好好反思為甚麼我不讓你出賽嗎？難道你沒發現其他隊員對你有所不滿嗎？」教練說。

「我知道他們不喜歡我，那是因為他們妒忌我的球技比他們好。」小明自信滿滿。

「小明，你錯了。你的球技雖好，但比賽不是只講球技，足球是項團體運動，講求團隊精神，互相配合。除了球技之外，在賽場上的心理素質更重要。你的問題是求勝心太強，每次上場沒多久就開始着急，個人表現力太強，總是不傳球。其他隊員稍有表現不好，你就罵人：『你怎麼踢的？你沒看到對方有人來搶球嗎？』『你會守龍門嗎？這麼容易接的球，你都接不住。』『你腿有事呀？傳球傳給對方隊員？』類似情況多不勝數。你們是一個團隊，隊員有失誤他自己已經很自責，這時候你不但不鼓勵他，還責怪他，嚴重影響他們的自尊心及之後的表現，亦無辦法團結一致。」教練解釋道。

「可是，我只是想贏比賽，當時說的話只是一時心急，是無心的。」小明略感委屈。

「當然我理解你是沒有惡意的，但有時只是一句話便可以傷害人。所以作為運動員，除了技術外，更重要的是鍛鍊自己 EQ，控制情緒。比賽輸了沒關係，更重要的是自我反省，想想自己是不是哪裏做得不好，下次如何改進。如果你能做到，那你就是非常優秀的運動員了。」教練孜孜不倦教導小明。

「我明白了，謝謝教練，我以後一定改。」小明恍然大悟。

 讀讀看！

父母可以向子女介紹日本漫畫《足球小將》，這套漫畫及動畫片是上一代爸爸們的共同回憶，雖然是漫畫，但小朋友可以從中學習故事的結構及組織能力。

 想想看！

父母可向小朋友發問，例如：

1. 如果你是小明，每次比賽只能出場幾分鐘，你會怎麼做？
2. 你會向教練查問不派你出場的原因嗎？為甚麼？
3. 如果你是小明的隊員，你會怎麼做？你遇過類似的同學或情況嗎？

→ 龍門

材料

長方形紙 1 張

做 法 STEPS

1. 正方形紙向下對摺。

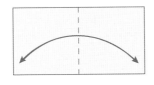

2. 沿虛線對摺後打開。

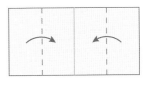

3. 兩邊沿虛線向中間摺疊。

4. 向上對摺後打開。

5. 將右邊壓摺成圖中形狀。

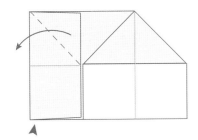

6. 左邊同樣做法。兩邊壓平。

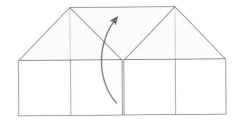

7. 前片向上對摺。

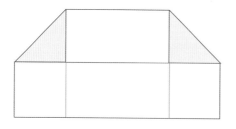

🎁 8. 用雙面膠紙或膠水黏好。

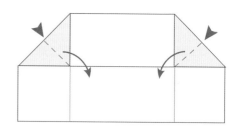

🎁 9. 兩邊沿虛線向內摺。

🎁 10. 兩邊用雙面膠紙或膠水黏好。

🎁 11. 完成。

摺紙這樣玩 ----～---

手指指足球賽

在家中也能一家人來場「足球比賽」！
不過不是真的用腳踢，而是用手指踢，
很有趣的呢！

🐨 玩法

1. 先摺 2 個龍門,再用紙捏成一團作足球,放在桌上或地上玩都可。

2. 每人可用 2 隻手的食指作為自己的「隊員」,在指定時間內往對方龍門射入最多球的,便為之贏。

3. 父母亦可與子女思考,除了用手指外,還可以怎樣玩。例如可以把筆變作踢球的工具。

外星人入侵地球

　　在地球表面的外層，住了一群外星人，幾百年來一直與地球人相安無事，直至近幾十年卻不停侵襲地球。地球人長期加強防衛，可是有一天，地球首領突然失蹤了，外星人表示，已經把首領俘虜，並將他藏在地球上一個神秘的地方。

　　地球人非常緊張，派出談判專家與外星人談判，希望救出首領。

　　「你們怎樣才肯放了我們的首領？你們想要甚麼，開個條件吧！」談判專家問。

　　「你們這些愚蠢的人類，到現在都不明白。我們入侵地球，根本不是為了佔有你們的領土，或想要得到甚麼，而是不想你們這些愚蠢的人繼續在地球上生活，繼續破壞地球生態！」外星人答。

　　談判專家疑惑地問：「我們破壞地球是我們的事，與你們外星人有何關係？」

外星人氣憤地說：「自私的人類，當然有關係！你們只考慮自己眼前的利益，不斷破壞環境，令大氣層穿了洞，所有有毒氣體都吹到我們星球，令我們損失慘重，你說和我們有沒有關係？」

談判專家終於明白了外星人侵略的原因，並慚愧地向外星人道歉：「外星人先生，對於我們的行為，我代表人類向你們道歉，並保證以後積極展開環保工作，將對環境的傷害減至最低。」

「好吧，看你頗有誠意，我就再給你們一次機會，我要看看你們有沒有智慧解決問題。我在這個東南西北內寫了八條題目，你隨意選三個方向及數字，然後回答我的問題，每答對一題便可獲得一個你們首領藏身地的線索。」外星人說。

「南 8、北 10、西 16。」談判專家急不及待說。

「煙花炮仗對空氣有所污染，有甚麼方法取代放炮仗，但仍可有放炮仗的聲效？」

「現代人喜歡用膠盒作儲物盒，有甚麼簡單的方法取代膠盒作收納盒？」

「花草樹木對環境有益，如何可以減少砍伐樹木、摘取花草？」外星人連續發問。

談判專家不懂如何回答問題，大家一起幫幫他們拯救首領吧！

讀讀看！

外星人所問的問題，全部可以在本書中找到答案，這是對小朋友的一個小測試，希望小朋友看完本書，不但學會一些基本的摺紙，也希望小朋友在知識上有所增長。

家長亦可問小朋友一些其他本書有提過的問題，加深他們的印象。，

想想看！

請小朋友講出五項平日如何減少浪費的行為，讓他們反思自己平時有哪些行為對環境不利，從而加強他們的環保意識。

摺紙這樣玩 --------

東南西北溫功課

相信不少家長，跟子女溫習功課時都總會遇到不少難題。其實，當小朋友不願意溫習的時候，不妨試試用其他方法吸引他們的注意力。例如參考本書 P.38，先摺出一個東南西北，再把問題寫在裏面，再叫小朋友講出編號，引導他們回答問題。以遊戲方式與子女學習，不但能吸引他們的注意力，更能增加學習的趣味呢！